U0077538

元宇宙 影音製作 指南

微電影 製作入門實戰證照

中華數位音樂科技協會、吳彥杰、于翔 著

01
虛實
音製作

02
創造
虛擬人物

03
入門
動態捕捉

04
收錄
證照考題

元宇宙：虛實整合的現在進行式

迪士尼影集《星際大戰：曼達洛人》（The Mandalorian）在加州的攝影棚曝光時，整個影視業震驚了！

因為演員背後不再是藍綠幕，而是巨大環形 LED 牆，演員及製作人員不需靠「想像」，虛擬場景已經被投射身後，而當攝影機運動時，LED 背景也隨之變動，攝影棚光影有部分被寫實的 LED 牆補足，簡直就像演員走入電腦營造的故事世界一樣。同時，大洋彼岸的亞洲，透過動態捕捉（Motion Capture）操控的虛擬偶像，已有了經紀人事務所跟選秀節目，這些數位偶像能直播、接受粉絲打賞、開現場演唱會、還能與粉絲結婚，這又像是虛擬角色走入了真實人生。我們踏入一個虛實混合、真實與數位邊界消失的世界，也就是大家所稱的「元宇宙」。

未來的元宇宙，我們會有數位分身在虛擬世界探索或展演、交流想法或者交易虛擬商品：預料內容產製將進行典範轉移，除了電視台、電影、廣告公司及串流平台等數位內容生產者，會有更多其他產業加入內容產製。例如：電信業者已建立影音串流跟數位交易平台來布局、許多汽車及電動車廠商也宣布進軍元宇宙，它們的野心是統整通勤時間的娛樂與交流，甚至有電腦硬體廠商投入虛擬內容開發，因為未來「內容」引領製造，若不儘早開始，其「品牌力」恐被強勢的遊戲業者侵蝕。諸如此類的變化正在發生，這些新一代內容投資人，會讓元宇宙產生更多創意內容，可以預見：

將有許多充滿活力的虛擬分身穿梭其間，而這也正是有想法的小團隊最佳切入時機！

所以，如果你是影視傳達相關科系的學生或影視業從業人員，那麼只知道操作攝影機與燈光是不夠的，你還該學習如何讓現實設備與虛擬環境中的設備同步。我們再也不能在拍攝不如意時說，「等後製再處理……」我們得現場決定，「是否修改數位模型？虛擬燈光跟色彩是否合適？虛擬角色如何表演？」因為特效跟動畫產業將不只在「後期製作」，而是「直播」上線；又或者我們並不覺得自己是在生產內容，而是如同電影《一級玩家》（Ready Player One），只是走入虛擬空間過我們一部分的人生。所以，這本書是要引領有志於專業的學生：一同踏入虛擬內容製作的領域。

虛擬攝影棚不是新玩意；特效大片場景早以藍綠棚為主，片尾字幕也大半是後製特效部門人員名單，專業科系的學生都多少瞭解後製修圖。但虛實整合的專業不僅如此，有幾個技術趨勢已經很明顯：

首先，特效動畫 工作「提前」了。過去關鍵動畫特效工作會安排在拍攝之後，故被稱「後製特效」產業；而未來，前製階段就必須完成大半虛擬資產，並且在拍攝同時修正動畫問題，以滿足即時播放的需求。所以特效人員學習的重點，將從後製軟體的熟練使用，逐漸轉移到虛擬攝影棚的調校與設定，讓攝影棚的攝影機、燈光跟軌道等硬體，與虛擬世界的設置精確同步，從而讓直播順暢或供導演與演員做演繹參考。

前言

第二個趨勢則是應用場景增加。除了影視製作，虛實製作也將服務遠端教育與醫療、展覽與現場表演，並可能在旅遊等多元服務產業做貢獻。近年的案例有：teamLab Artist 在各地博物館設置的互動展覽、數字王國透過浮空投影來讓虛擬偶像跟已故藝人開演唱會、微軟也展示透過 XR 眼鏡來進行遠距教學及會議等。前述案例雖然看似應用場域差異極大，但背後牽涉的技術卻重疊；所以未來的特效視覺人才服務的對象，將不限於影視業，還有樣貌迥異的各產業。

第三，開放資源與購買素材逐漸成為創作主力。過去，數位模型、角色與素材多半會從頭開始建構，建模（Modeling）在電影製作成本及時間占比大，而今天，許多常用的場景模型與特效早已有優秀作品在前，創作者可以在市場上以合理價格甚至免費取得高品質素材，像是本書會介紹的工具平台**虛幻引擎**（Unreal Engine），就以齊全的素材市場作主要收入來源，今天的創作者與其學習雕塑跟搭模型基本功，不如先去探索素材庫，懂得改造與運用既有素材在未來會更實用。

當然虛實整合的應用跟影響浩瀚如海，上述三點不能涵蓋其萬一；但我們可將它們作為學習製作虛擬影音的起步指南。本書將帶各位讀者學習虛實空間的上手操作，包含同步虛實空間的軟硬體參數、虛擬人物的創造與運用，並瞭解如何搭配直播。同時簡述著名案例與技術核心、瞭解數位素材的取得管道與客製技能，讓讀者能按圖索驥，循序完成第一支虛擬影音作品，從而踏上精熟專家的道路。

準備好了嗎？那我們開始吧！

目錄

CHAPTER 01 虛擬棚靜態合成

CHAPTER 02 設定虛擬實境攝影棚

CHAPTER 03 虛擬棚動態合成

CHAPTER 04 虛擬角色

CHAPTER 05 虛擬直播

CHAPTER 06 比賽與展演

附錄 題庫

CHAPTER **01**

虛擬棚靜態合成

1-1

導言：英雄背後的藍綠幕

每當漫威英雄電影幕後花絮流出，都會看見他們身後搭滿了藍色跟綠色的背景幕，而經過後製加上電腦動畫的圖層後，到電影院就變成驚天地、泣鬼神的史詩場景。這就是**去背合成**技術。

去背合成最常使用的就是**色鍵技術**（Chroma Key），亦稱**色彩嵌空**、**摳像**，或稱為特定顏色相關變體的術語。如**綠幕**或**藍幕**是一種視覺效果和後期製作技術，用於根據色調（色度範圍）將兩個圖像或**影片分層疊**在一起。

原理是將背景某個顏色範圍轉呈透明，就能將單獨拍攝的背景素材或靜態圖像插入到場景中。色鍵可以在任何顏色的背景上完成，但綠色和藍色背景最常用，因為它們在色調上與人類膚色的區別最明顯。被拍攝對象的任何部分都不得與背景顏色重複，不然該部分可能被識別為背景一部分。

它常用於天氣預報、廣播，在電視新聞直播期間，通常會看到新聞主持人站在大型 CGI 地圖前，但實際上是藍綠色的大背景。使用藍幕，如果新聞主持人穿著藍色衣服，他們的衣服也會被替換。色鍵在娛樂行業中很常見，用於電影和電視劇、新聞節目中的視覺效果。

1-1-1 色鍵簡史

在數位技術成熟之前，使用雙重曝光膠捲來合成背景是主流作法。喬治・艾伯特・史密斯（George Albert Smith）第一次在 1898 年使用這種方法。1903 年，由埃德溫・S・波特（Edwin S. Porter）在電影《火車大劫案》也使用雙重曝光添加背景。當時的作法是把要雙重曝光的區域，例如：火車的窗戶，用黑色背景來代替；於是在底片上的該區域就沒有曝光，因而可以進行二次曝光。

然而這樣的技術有個缺陷，就是黑背景會跟合成角色的深色衣服、以及陰影混淆，難以做大面積的合成。1920 年代，華特迪士尼在他的《愛麗絲喜劇集》（Alice Comedies）中，由於所有的背景都是合成動畫，只有主角是真人實拍，於是迪士尼使用白色背景將具有卡通人物和背景的景片合成真人演員的表演。成果不盡理想，因為白色背景又會與亮部混淆，只能讓角色穿暗色衣服來克服。所幸當時還是黑白電影，顏色選擇少跟破綻問題並不明顯，對當時的觀眾來說合成技術簡直就是魔術！（如圖 1-1-1）

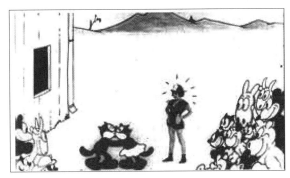

圖 1-1-1　黑白電影中合成破綻問題並不明顯，對當時的觀眾來說合成技術就是魔術！[1]

藍幕方法是在 1930 年代由 RKO Radio Pictures 開發的。「Chroma-Key」這個名稱是 RCA 的商標名稱，1957 年秋季 NBC 的 George Gobel 秀是一個非常早期的廣播用途。藍色跟綠色以及紅色為光的三原色，去背摳像用這三種顏色在沖印時能去除的最乾淨，而由於人體有較多紅色區域，如嘴唇，用紅背景容易混淆。所以摳像就主要以藍背景為主。1970 年代初，美國和英國的電視網路開始使用綠色背景而不是藍色，部分原因是歐美人藍色眼瞳會被誤認。進入 1980 年代，電腦被用來控制光學打印機。在電影《帝國反擊戰》中，理查德・埃德倫德（Richard Edlund）創造了一種「四色光學打印機」，大大加快了流程並節省了資金。他因其創新而獲得了特別的奧斯卡獎。

1　圖片來源：（https：//trettleman.medium.com/walt-disneys-alice-comedies-ranked-f8ed22166876）

1-1-2 侷限與技術突破

幾十年來，色鍵拍攝必須鎖定攝影機，也就是拍攝主體和背景都不能完全改變他們的相機視角，不然就無法雙重曝光或是置換背景。後來，電腦動作控制（Motion Control）技術減少了這個問題，只要讓攝影機反覆移動相同軌跡來拍攝不同層的影像，就能順利合成動態鏡頭（如圖 1-1-2）。

圖 1-1-2 Motion Control 讓機器手臂的移動數據能夠被精確紀錄，而後
　　　　　透過反饋數據給電機馬達，讓攝影機等電影設備能分毫不差
　　　　　的重現之前的動態軌跡。[2]

2　圖片來源：（https：//learntechnique.com/what-is-motion-control/）

一些電影大量使用色鍵來添加電腦圖像（CGI）背景，來自不同時空拍攝的表演可以合成在一起，這讓演員可以分開拍攝，最夠再放在同一個場景中，從而增加了工作的靈活度。這也是為什麼現代英雄電影後製的時間，會遠遠超過演員拍攝時間。

隨著電腦圖像技術的進步，運動鏡頭的合成流程也隨之簡化，即使在使用手持相機時也能順利。當然，這需要仰賴攝影棚的參考點，例如：繪製的網格、用膠帶標記的 X，或附著在牆上的網球等。在後期製作中，電腦可以使用這些標記來計算攝影機位置，從而推算出完美匹配攝影機移動路徑的圖像（如圖 1-1-3）。

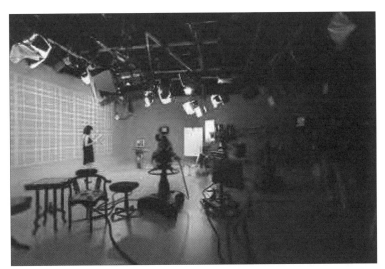

圖 1-1-3　透過攝影棚牆上的網格，在後期電腦可以使用這些標記來匹配攝影機移動路徑。[3]

雖然説色鍵技術與我們今天談論元宇宙的虛實整合，在技術上已有許多世代的演進，但請注意：色鍵是虛實整合技術的起點與基礎，所以在今天的專業攝影棚中，我們還是會用色鍵技術來補償動態虛實整合的破綻處，所以我們還是要透過實作帶領各位熟悉色鍵操作，從而接續後續的進階課程。

1-2
色鍵合成棚的布置與準備

為了營造出拍攝人物和物體在相同背景的錯覺，兩個或多個合成場景中的燈光必須儘量匹配，攝影師在拍攝前，需紀錄其中一個場景的燈光方向、顏色、亮度跟柔度，然後在其他場景中佈置出相同的燈光環境。

另外，打光時也要儘量讓藍綠幕背景上的燈光均勻分散，避免產生陰影，如此後製時就能縮小去背顏色範圍，讓去背更加完美。如果攝影棚有足夠的深度跟高度，就可以搭建較大藍綠幕，並讓演員表演時遠離背景幕，以避免打光時投射影子而影響成果（如圖 1-2-1）。

圖 1-2-1　請注意綠幕上沒有陰影。圖像中心附近較白的區域是由於這張照片的拍攝角度造成的，從攝像機的角度來看不會出現。

藍綠幕去背的另一個挑戰是相機曝光的程度，對於攝像機，曝光不足的圖像可能包含大量躁點。背景必須足夠亮，以允許相機創建明亮且飽和的圖像，注意上述的細節，都有助於後續的去背程序。

1-3
去背合成操作步驟

我們將使用 After Effect 來實際演練藍綠幕摳像去背。

1-3-1 After Effect 基本功能介紹

此為開啟軟體畫面（如圖 1-3-1），以下介紹常用功能。

圖 1-3-1

≫ 新增專案

於「File → New → New
Project」，設定一個新專案
以開始使用軟體（如圖 1-3-
2）。

圖 1-3-2

≫ 匯入素材

「File → Import → File」 匯
入所需檔案，可匯入圖片與
影音檔等（如圖 1-3-3）。

圖 1-3-3

也可直接將需要使用的檔案直接拖入左方素材區（如圖 1-3-4）。

圖 1-3-4

≫ 設定檔案格式

新增 Composition 以設定畫面長寬、一秒中的影格數、片長以及背景顏色。右方為軟體之預設格式集（如圖 1-3-5、圖 1-3-6）。

圖 1-3-5

圖 1-3-6

≫ 功能介紹

上方工具欄可新增形狀、鋼筆曲線、文字等工具，對畫面右鍵也有同樣功能（如圖 1-3-7、圖 1-3-8）。

圖 1-3-7

圖 1-3-8

下方欄位為圖層與時間軸面板（如圖 1-3-9）。

圖 1-3-9

下方欄位為各式功能版面（如圖 1-3-10），依序為：

❶ 資訊

❷ 音訊

❸ 預覽

❹ 特效＆預設

❺ 文字對齊

❻ 物件資料庫（Adobe 雲端用）

❼ 文字設定

❽ 章節設定

❾ 攝影機設定

圖 1-3-10

圖為特效＆預設打開後的版面，可
使用搜尋找尋欲使用特效（如圖 1-3-
11）。

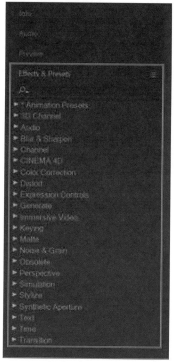

圖 1-3-11

開啟 After Effect，將所有檔案拖
入素材區中後，再將生成的序列檔
拖入「Compisition」按鈕後生成
Compisition（組合物件）（如圖 1-3-
12）。

圖 1-3-12

1-3-2 綠幕合成

可於「Effect&Presets」（效果與預設）中找到「Brightness&Contrast」（亮度與對比）調整畫面（如圖 1-3-13、圖 1-3-14）。

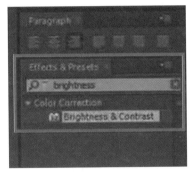

圖 1-3-13

圖 1-3-14

欲合成的物件，其拍攝背景通常以綠色與藍色為主（如圖 1-3-15）。匯入物件後，於 Effect&Presets 選單找到 Color Key 並套用至所要摳像的圖片／影片。

圖 1-3-15

調整 Color Key 中的 Color Tolerance 數值，選取背景色（綠色）去除綠幕，若清不乾淨可再套用一個繼續調整（如圖 1-3-16）。

圖 1-3-16

新增一個 Simple Choker，讓物體有明顯的邊緣，這樣做能使摳像更精確（如圖 1-3-17）。

圖 1-3-17

繪製所需範圍之遮罩,去除不需要的地方(如圖 1-3-18)。

圖 1-3-18

於 Effect&Presets 選單找到 Keylight1.2 並套用後,選取尚未清乾淨的綠色
進行清理(如圖 1-3-19)。

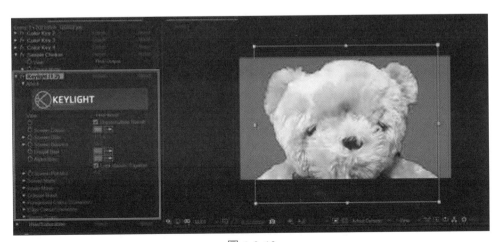

圖 1-3-19

完成後加入場景，可設定桃紅色的背景檢查有無遺漏後再將物件套入場景（如圖 1-3-20）。

圖 1-3-20

若畫面還是有雜點，調整 Keylight1.2 的 View 模式，調整為 Combinded Matte 模式，要將雜點完全去除的話，需將物體調整為白色（如圖 1-3-21、圖 1-3-22）。

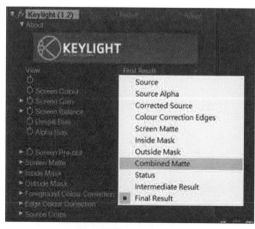

圖 1-3-21

圖 1-3-22

打開 Screen Matte 項目，調整 Cilp Black 以及 Cilp White 數值，定義黑色
與白色的範圍，調整時可按住 Ctrl 鍵放大局部範圍檢查（如圖 1-3-23、圖
1-3-24）。

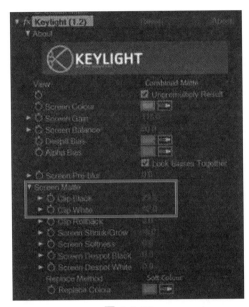

圖 1-3-23

圖 1-3-23

調整 Screen Shrink/Growth 以及 Screen Softness 的數值使物體邊緣更加自然，切記數值不需太多。

完成後將 View 模式調整回 Final Result 模式。最後針對物體與背景的色調（Hue/Saturation 等）進行調色即完成（如圖 1-3-25）。

圖 1-3-25

1-3-3 豐富場景：奇幻光球

運用 Tracker 動態追蹤來製造有趣的合成效果豐富場景。

開啟 AE，建立一個 New Composition（如圖 1-3-26）。

圖 1-3-26

設定 1920x1080px 的 Composition，點選 OK（如圖 1-3-27）。

圖 1-3-27

將素材拉入建立好的 Compisition，再將素材從 Compisition 拉入下方 Project 中（如圖 1-3-28）。

圖 1-3-28

新增一個「奇幻光球」的白色圖層於最上方（如圖 1-3-29、圖 1-3-30）。

圖 1-3-29

圖 1-3-30

在「奇幻光球」圖層開啟圓形遮罩工具，包圍影片燈泡處（如圖 1-3-31）。

圖 1-3-31

在「奇幻光球」圖層下新增 Effect 特效 > Blur & Sharpen > CC Radial Fast Blur，產生快速放射狀模糊，並把 Center 放射狀中心移至遮罩圓心（如圖 1-3-32、圖 1-3-33）。

圖 1-3-32

圖 1-3-33

在「奇幻光球」圖層下新增 Effect 特效 > Color Correction > Tritone，編輯最亮的光色，例如黃色（如圖 1-3-34、圖 1-3-35）。

圖 1-3-34

圖 1-3-35

按選單 Window，勾選 Tracker（如圖 1-3-36）。

圖 1-3-36

在「光球追蹤」圖層下，點選 Tracker 圖層裡的 Tracker Motion，就會進入 Track Point1 的編輯畫面，隨即調整追蹤範圍（內外層），（如圖 1-3-37、圖 1-3-38）。

圖 1-3-37

圖 1-3-38

在 Track 夾層中按 Edit Target > Motion Target 的 Apply Motion To 勾選 Layer 的「奇幻光球」圖層，使其遮罩圖層追蹤影片燈泡（如圖 1-3-39）。

圖 1-3-39

在 Analyze 處按開始啟動追蹤，直到影片結束（如圖 1-3-40）。

圖 1-3-40

按 Apply Dimensions 適用軸項選擇 X and Y 軸向（如圖 1-3-41）。

圖 1-3-41

產生魔幻光球追蹤軌跡（如圖 1-3-42）。

圖 1-3-42

最後將會形成奇幻光球和影片的合成動畫（如圖 1-3-43、圖 1-3-44、圖 1-3-45、圖 1-3-46）。

圖 1-3-43　　　　　　　　　　　　　　圖 1-3-44

圖 1-3-45　　　　　　　　　　　　　　圖 1-3-46

1-4

2D 圖層合成工具選項

市面上有許多剪接工具，像威力導演、Adobe After Effects、Final Cut Pro X、Adobe Premiere Pro 等，都可以簡單製作影像合成。合成常用在氣象報導、新聞播報、特效電影和 YouTube 影片的背景替換。搭配色度去背功能，可使用任何顏色的背景來做變化。

威力導演

全面支援繁體中文的影片編輯軟體。擁有強大的色度去背功能，就算是毫無影片剪輯經驗的人都可以輕鬆操作、快速上手。可以在子母畫面（PiP）設計師中找到色度去背工具。子母畫面設計師可以協助你輕鬆且快速地製作多重視訊軌。另外還有提供了豐富動畫物件和貼圖的覆疊工房、可以創作出好萊塢電影特效和畫面的遮罩設計師和關鍵畫格控制，內建的混合模式也可用來快速合成影片，呈現多重曝光的效果。

Adobe After Effects

適合專業人士的創意合成和動畫製作軟體。你可以用這款軟體來製作互動式的視覺特效和動態標題，非常適合用來製作複雜的 2D 動畫。使用 After Effects 可以製作栩栩如生的虛擬實境影片和環景，也可以在 360/VR 影片中加入特效。這款軟體提供了動態標題範本庫、VR Comp 編輯器和視覺鍵盤快捷鍵編輯工具。搭配轉描工具（rotoscope）的色度去背和亮度鍵效果可以獨立出影片中的物件，製作出擬真的綠幕特效影片。

Final Cut Pro X

適合專業創作者的影片編輯軟體。提供了包括支援多機剪輯和組織工具（例如標籤和媒體庫）等功能。使用 Final Cut Pro X，你可以製作出各種不同的視覺特效，包括綠幕合成特效、360 度旋轉文字、2D 和 3D 動畫，還可以在專案中使用 iMovie 以及第三方提供的範本。

Adobe Premiere

是一款採訂閱制的熱門高階剪輯軟體。可支援 360 VR 和 4K 影片內容和極佳的協作能力。它是一款非線性剪接工具，你可以在不變更原始媒體檔案的情況下編輯和剪接影片。Adobe Premiere 的介面雖然沒有像 After Effects 的一樣複雜，但同樣需要花費一點時間和耐心學習，尤其是對剪片新手來說更是如此。這款軟體的綠幕功能包含了指定背景顏色和去除亮度。前者可以分隔出任何色彩背景，後者則可以分隔出亮度不一致的區域。另外也有工具可以防止影片中的色彩溢出。

資料來源：（https：//tw.cyberlink.com/blog/the-top-video-editors/239/ 最好用綠幕軟體推薦）

1-5

章節回顧

▌1-2 色鍵合成棚的布置與準備

1. 影像後製素材的背景通常為綠幕與藍幕，由於圖像傳感器對綠色的高敏感性，所以只需較少的光來照亮綠色。

2. 打光時要儘量讓藍綠幕背景上的燈光均勻分散，避免產生陰影。

3. 為了營造出拍攝人物和物體在相同背景的錯覺，兩個或多個合成場景中的燈光必須儘量匹配。

▌1-3 去背合成操作步驟

1. 初步摳像：匯入物件後，於 Effect&Presets 選單找到 Color Key 並套用至所要摳像的圖片 / 影片。

2. 初步摳像後可套用一個 Simple Choker，讓物體有明顯的邊緣，這樣做能使摳像更精確。

3. 之後套入 Keylight1.2 特效進行進一步摳像，完成可設定桃紅色的背景檢查有無遺漏。

4. 若畫面還是有雜點，調整 Keylight1.2 的 View 模式，調整為 Combinded Matte 模式，要將雜點完全去除的話，需將物體調整為白色。調整項目中之 Screen Shrink / Growth 以及 Screen Softness 的數值使物體邊緣更加自然，切記數值不需太多。完成後將 View 模式調整回 Final Result 模式。

CHAPTER

02

設定虛擬實境攝影棚

2-1
導言：科技劇場（STAGECRAFT）的技術

星際大戰系列電影一直以來都是推進視覺特效科技的重要引擎，影集《曼達洛人》使用遊戲引擎 Unreal Engine 所設置的科技劇場（STAGECRAFT）科技，就顛覆了虛擬棚的技術三觀。

首先，要說明什麼是 STAGECRAFT 科技。簡言之就是將虛擬世界所設置的場景，透過遊戲引擎 Unreal Engine 同步攝影棚的大型 LED 螢幕，讓背景直接顯示在演員身後。同時間，攝影棚中的設備，包含攝影機、燈具、軌道等也都透過 Unreal Engine 與虛擬世界的設備同步連動，所以當攝影機運動時，LED 背景的顯示圖像也會隨之互動！完美無缺的虛實整合，讓演員跟製作人員雖然人在攝影棚，卻彷彿置身在虛擬背景中，並即時 Real-Time 變換場景跟增添特效，讓特效場景的直播能夠實現。

使用虛擬製作可以提高拍攝效率，在虛擬棚中使用 LED 牆面或是藍、綠幕合成，都可以省去許多製作上繁瑣的工作項目，只需要在同一個棚內，就可以隨時更換想要的場景，不論是對於美術組準備道具的多寡、劇組的移動……都可以省下許多時間成本，近幾年也被廣泛運用在許多廣告、電影的拍攝中。

虛擬製作與傳統拍攝最大的差別是，在拍攝時的劇組多了一些專業人員：包括控制 LED 牆面、支援虛擬製作的技術人員，以及在現場與導演相互配合調整場景的 3D 美術人員。相較於以往在藍、綠幕拍攝時，演員、導演都要憑空想像場景，在虛擬製作中，導演可以即時看到合成畫面，在後製上也能省去許多需要調整的步驟。

圖 2-1-1　LED 牆攝影棚

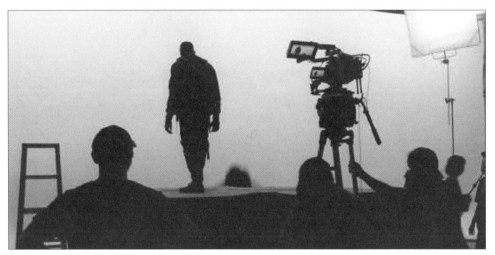

圖 2-1-2　綠幕攝影棚

STAGECRAFT 技術的優勢主要有四點：首先是讓合成棚的攝影機運動變得更加自由。本書前章所介紹的色鍵去背（Chrome Key）技術，鏡頭運動會增加後製的複雜度，並需要昂貴的動作控制（Motion Control）設備重複拍攝相同軌跡的攝影機運動，或是在藍綠幕背景做各種標註。而現在，只要透過 Unreal Engine 同步攝影棚跟虛擬場景後，你可以自由隨興的運動鏡頭而不需要擔心後製，因為大部分合成已經在拍攝中完成了，這讓虛擬棚的拍攝增添更多隨機的創意！

第二項優點，則是製作人員可以即時看見合成的成品。當下決定是否需要作出調整？這有助於減少錯誤，避免造成後製無法補救的遺憾，從而降低製作成本。

第三項優勢，減少工作人員場勘跟外景拍攝。只要設定好科技劇場，你可以將任何數位三維場景套入到你的攝影棚中，如此可以增加工作效率跟舒適程度。

最後，**科技劇場**的即時性。可以讓含帶特效與虛擬場景的影音，以直播的方式傳播，從而提高與觀眾的互動性與即時性。動畫特效產業頓時從過去的電影業、走到電視廣播與網路串流了。

設置一個科技劇場，你未必需要昂貴的 LED 牆背景，預算較少的團隊也可以透過一般顯示器來即時呈現合成後的樣子。至於拍攝器材則沒有太大限制，不論是專業攝影機或是數位單眼相機，都可以找到能匹配軟體的機型，一般來說只要能持續穩定輸出視訊的相機就能做到。硬體方面：除了攝影機之外，最重要的三樣東西為**追蹤感應器**、**編碼器**及**擷取設備**。

以下就這三者做簡單介紹：

- **追蹤感應器**：該感應器上有兩個以上的鏡頭，透過對應軟體的演算法來計算場景的深度，做出空間的定位，將定位資訊從 USB 轉接線，傳送到電腦中的遊戲引擎。

- **編碼器**：一個能將旋轉角度轉換為數位訊號的模組，透過跟變焦 / 對焦環上自帶或外加的變焦 / 對焦齒輪連動的機制來判斷轉動行程的多寡，再將行程數據從 USB 轉接線傳送到軟體中，並依據軟體中我們自定義的變焦 / 對焦行程匹配設定，做到虛擬空間中的攝影機、與實體攝影機的鏡頭達到同步。

- **擷取設備**：數位攝影機的訊號，需要透過 HDMI 線或 SDI 線輸出，轉入視訊擷取設備，從而將影像訊號同步傳送至電腦中。

攝影機穩定器及**腳架**不是拍攝時必備器材，但能在拍攝中輔助避免晃動，使追蹤定位更為準確，最好在拍攝之前也備齊，以確保同步品質。

2-2

追蹤攝影機的軟硬體設定：工具介紹 - VANISHING POINT - VECTOR

追蹤動態的軟硬體在市場上選擇很多，筆者為各位挑選的工具是：Vanishing Point - VECTOR，該套軟硬件組合，可為任何規模的製作團隊帶來實時攝像機追蹤、實時合成、基準標記追蹤、環境掃描、人體位置追蹤和鏡頭校正。

會選擇 Vector，主要是看中它幾點優點。首先，它具有訂製的**虛幻引擎**（Unreal Engine）界面和工作流程，開箱即可套用，不需要再做後續的客製

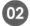

化調整。此外，此軟體能輕易透過追蹤器做好相機偏移計算和鏡頭校準，能在幾分鐘內啟動並進行拍攝。最後，也就是最重要的一項優勢是本軟體所建構的環境移動靈活性高，只要一名操作人員就可輕鬆設定和運行，待插入擷取卡、連接感應器後就可開始拍攝，非常適合初學者跟規模較小的製作團隊。

2-2-1 硬體清單與介紹

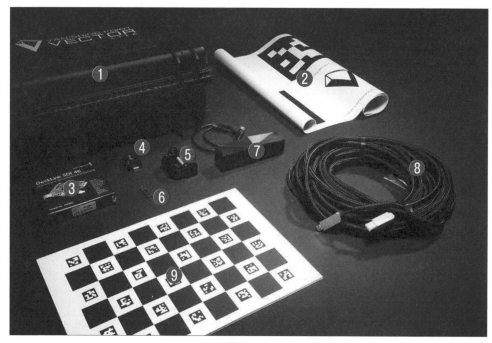

圖 2-2-1

❶ 工具箱：放置器材的箱子。

❷ 對位板：使實體攝影機能在虛擬空間中確認位置的對位工具。

❸ 影像擷取卡：也就是前章節所提到的擷取設備，它將攝影機視訊擷取到電腦中的視訊卡，需要先安裝在電腦上。

④ **追蹤感應器安裝架（S-Lock）**：安裝追蹤感應器所需的固定底座。

⑤ **校正板三腳架 C 型夾**：將校正版固定在三腳架的夾子。

⑥ **軟體安裝 USB**：搭載安裝軟體與使用教學文件的隨身碟。

⑦ **追蹤感應器（Intel Tracking Sensor）**。

⑧ **光纖 USB 連接線**：連接追蹤感應器與電腦端的連接線。

⑨ **鏡頭校正板**：這是使攝影機鏡頭與虛擬空間的攝影機同步的工具。由於光學鏡頭會有光線折射等物理現象所產生的影像瑕疵與偏差，但是電腦所佈建的虛擬空間攝影機，卻是絕對完美的假想視角。所以我們要透過拍攝校正板，使電腦軟體瞭解鏡頭光學瑕疵狀態，從而在軟體中自動補正，讓虛擬攝影機的成像儘可能接近真實鏡頭的影像。後面章節會詳細介紹使用方法及步驟。

2-2-2 硬體安裝步驟

1. 將⑦追蹤感應器透過④追蹤感應器安裝架，固定在攝影機的正上方。

2. 用⑧光纖 USB 連接線將追蹤感應器與電腦連接。

圖 2-2-2

3. 將❾校準板透過❺三腳架安裝座，安裝在站立的攝影三腳架上。

4. 將❸影像擷取卡安裝在電腦插槽。

5. 將電腦開機，將❻軟體安裝 USB 插入電腦 USB 插槽，進行軟體安裝。

2-3

VECTOR 軟體設定步驟

第一步：連線跟校正追蹤攝影機

將軟體灌入後，第一次啟動 VECTOR 時，必須連接網路，如果處於離線狀態，將看到「未找到跟蹤相機」許可證錯誤。請連接到網路並重試。

圖 2-3-1 啟動軟體時，必須確認選擇當前連接的追蹤攝影機。

進入軟體後,會立刻看到這個面板,我們可以在這個版面操作攝影機參數、攝影機追蹤模式與顯示攝影機畫面等設定。

我們分區塊介紹如下:

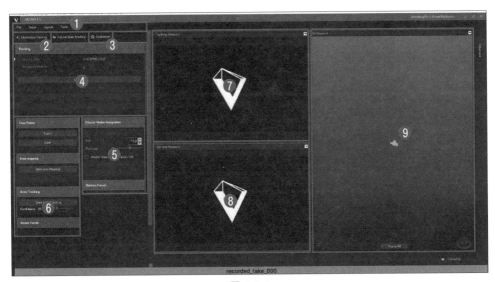

圖 2-3-2

❶ 文件選單:為切換各種版面的列表。

❷ 追蹤模式版面按鈕:這裡有兩個選項,無標記追蹤(Markless Tracking)跟自識別標記追蹤(Fiducial Mark Tracking)。

- 無標記追蹤(Markerless):回顧前章談到色鍵合成時,攝影棚牆面上需貼上網格或是網球來標記,後期製作時才能進行動態合成。而科技劇場的動態追蹤,只要硬體同步虛擬攝影機後,攝影棚就不再需要貼標記物,故稱無標記追蹤(Markerless Tracking)。

- **自識別標記追蹤（Fiducial Mark Tracking）**：雖然攝影機的動態不再需要標記來對位，但是攝影棚中的動態虛擬道具，譬如：即時合成一把烈火到道具上，那就需要倚賴標記讓電腦辨識。自識別標記追蹤於是應運而生，可列印出上百組的條碼來標記攝影棚中的道具，以進行即時合成。在**章節 3-6-1**，我們將做詳細示範及說明。

❸ 校正模式版面按鈕：我們在這個版面進行實體攝影機與虛擬攝影機的同步校準。當第一次使用軟體或首次使用某個攝影鏡頭時，需要按下此按鈕切換至校正模式進行校正，我們在後章節將會解釋校正流程。

❹ 追蹤設置：我們在這裡設置攝影鏡頭與虛擬攝影機的同步。

❺ 自識別標記追蹤設定：我們在這個面板可以設定動態道具跟動態特效的追蹤定位，此面板必須在連接與校正設定完攝影機後才可操作，我們在後**章節 3-6-1** 將會解釋定位流程。

❻ 追蹤人物設定：在這個面板，我們可以使用人工智慧辨識，來追蹤定位攝影棚中的人體，並置換成虛擬角色或是道具。此面板必須在連接與校正設定完攝影機後才可操做，我們在後**章節 3-6-2** 將會解釋定位流程。

❼ 追蹤感應器視圖：追蹤感應器上的魚眼鏡頭所攝入的影像。

❽ 攝影機視圖：實體攝影機所攝入的影像。

❾ 3D 視窗：顯示當前鏡頭在虛擬空間動態狀況的視窗。

2-3-1 前置作業

初次進入軟體，須先進行攝影機的設定。

其路徑為：Tools ＞ Settings ＞ Camera 設定攝影機型號及相機設定。在此務必輸入正確數據，才能確保虛實畫面的正確。包括相機型號、鏡頭的相關數據，以及焦段、焦距，都必須與實體攝影機完全一致。

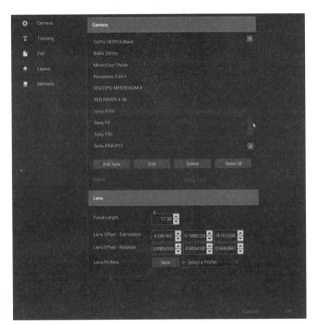

圖 2-3-3　　　　　　　　　　　　　　　　圖 2-3-4

2-3-2　校正攝影機光學鏡頭

這個步驟的目的是：實體攝影機的光學鏡頭，由於現實世界中有折射率、公差等物理現象，將造成一定程度的成像偏差，為了與虛擬世界中零偏差的虛擬鏡頭同步，必須進行校正補償。這些設置雖然耗時，但可以保存相機配置文件，下次使用相同的攝影機及鏡頭時，就只要開啟已存設定即可。

我們此時要使用❾鏡頭校正板。校正時要持攝影機對軟體所指定的所有視角都拍攝一次，要對齊在校正設定中出現的藍色框線，進行各角度的拍攝。

校正流程如下：

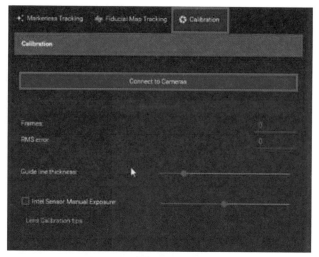

圖 2-3-5

選擇「Calibration」輸入模式選項以切換到校準模式。並按下「連接至相機」（Connect to Cameras）按鈕。

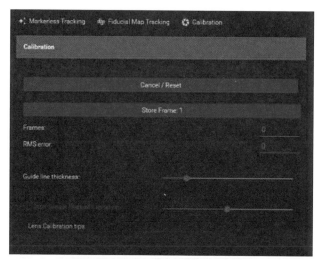

圖 2-3-6　連接相機後的校準版面

圖 2-3-7

連接成功後，相機深度圖視圖即會顯示當前鏡頭畫面。將校準板與導線對齊，每個校正畫面的對齊角度不求完全精準，但要確保所有黑白格子都在導線內，如下圖：

圖 2-3-8

對齊後，按下「Store Frame：1」按鈕切換視圖以使每個視圖的校準版對齊藍色導線。

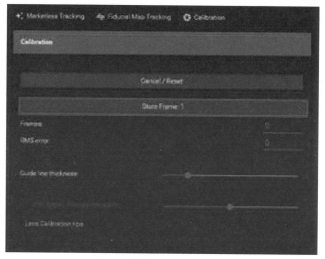

圖 2-3-9

然後，我們按照系統指定的角度，來繼續校正其他的十個景框，將標記板對齊紫色的框線。

圖 2-3-10

完成後，按下「Run Calibration」（進行校準）按鈕以儲存先前設定的數值。

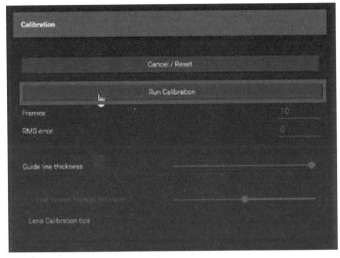

圖 2-3-11

數據將保存到 Vector 數據文件夾中的文件中。如果想要查看或更改，這個到設置視窗／文件／用戶文件中去進行。默認路徑為：

C：\Users\AppData\Roaming\VanishingPoint\CalibrationData

如果你想另行指定保存路徑，到 Settings->Tracking Settings panel 中即可設定。

完成上述步驟後，我們即完成了鏡頭的變形資訊紀錄。

2-3-3 設定追蹤感應器

追蹤感應器的作用是:讓實體攝影機的位置與動態同步虛擬世界中的攝影機。也就是說: 當我們運動攝影機時,虛擬世界的攝影機會同步運動,從而做到虛實整合拍攝。

第一步:串連追蹤感應器

選擇 Markerless Tracking,然後按下 Connect 按鈕。

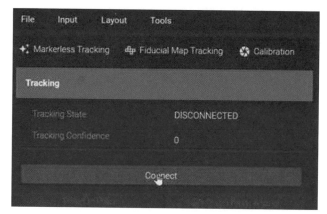

圖 2-3-12

連接完成後,會出現追蹤感應器所拍攝的即時畫面,在 Tracking Viewport 視窗中。追蹤感應器是一支超廣角鏡頭,呈現出的畫面類似魚眼相機所拍攝出的感覺。

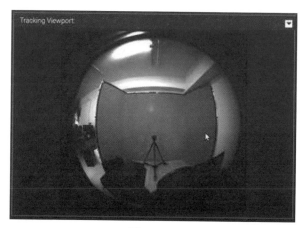

圖 2-3-13

完成連接後可以轉動攝影機,測試虛擬攝影機是否與實體攝影機連動,在轉動的同時,3d Viewport 視窗中的攝影機應該也會跟著即時移動。

圖 2-3-14

圖 2-3-15

也就是說,此時 3D Viewport 視窗中的這部虛擬攝影機與我們手中的實體相機已經同步連動。

第二步：對齊相對位置

完成連動後，接下來需要將攝影機在虛擬空間中定位，也就是說：要將攝影機在攝影棚中的相對位置，與虛擬空間的攝影機切齊。

設定之前，我們先將**對位板**平整的貼在攝影棚地板上。如果對位版邊緣因為長時間收納而捲起變形，可用重物壓住四個角落，以便追蹤感應能順利捕捉其畫面（如圖 2-3-16）。

圖 2-3-16

在擺設好定位標記後，將攝影機對準對位板拍攝，確保 Tracking Viewport 中的對位板看起來清晰且黑白分明，如有過暗或過亮的情形，請調整好環境中的光源，使追蹤感應器能順利辨別圖形並拍攝畫面。

圖 2-3-17

按下 Set Origin From Anchor 按鈕，即可讓攝影機計算鏡頭到地面的位置（攝影機判斷定位標記為原點）。

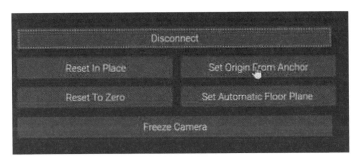

圖 2-3-18

當按下按鈕後，虛擬攝影機立刻與虛擬空間中的對位板拉出距離，與實體攝影機和實體對位板對齊。

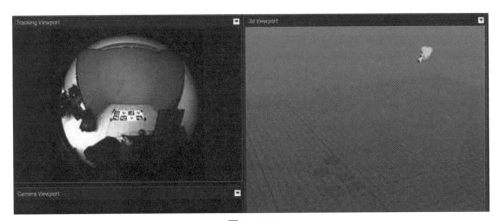

圖 2-3-19

下圖說明：Tracking Viewport（傳感器視窗）所呈現的是追蹤感應器的視角，只在無標記追蹤模式中顯示；而 Camera Viewport（攝影機視窗）則是實體攝影機的視角，只在校正模式中顯示。

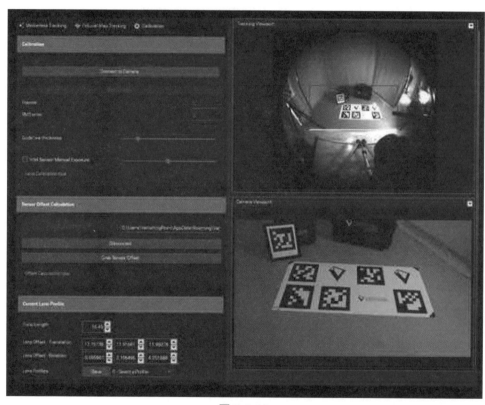

圖 2-3-20

≫ 拍攝對位板要點

拍攝對位板時，請儘量保持地板平整並靠近相機，以確保它是在傳感器視圖的視窗中。如果您使用的是長鏡頭（而非標準、或廣角鏡頭），攝影機視窗可能會因為景框範圍過小，而無法包含整個對位板在視圖中。發生此種狀況時，請儘可能在框架中保留更多的標記，以幫助 Vector 認識影棚空間。

第三步：計算攝影機偏移

我們接著進入到 Sensor Offset Calculation（計算攝影機偏移）面板來校正攝影機相對位置。

然後，到電腦上的 Vanishing Point Vector 的 Sensor Offset Calculation（計算攝影機偏移）面板，將校正的數據連結貼到 Load Calibration File（登入校準檔案）旁的空格欄（取得數據連結的步驟請見本書 2-3-2 章節最末處，如沒有更改檔案位置，默認數據連結為：

C：\Users\AppData\Roaming\VanishingPoint\Calibrati onData）。

貼上數據連結後，點下 Connect to Cameras（連接相機）。

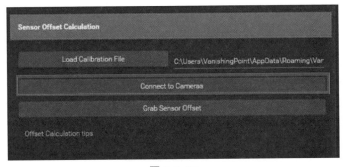

圖 2-3-21

按下 Grab Sensor Offset（抓取傳感器偏移），系統即會開始計算誤差值。

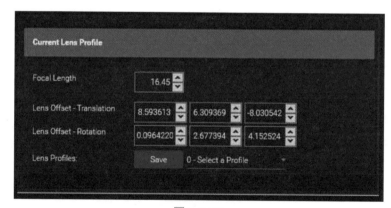

Offset Calculation completed with RMSE: 2.97868514060974 Close connection?

CANCEL OK

圖 2-3-22

如果計算出的 RMSE（誤差值）低於 4，則您的偏移量數值將被更新和保存。儲存的設定可在「當前鏡頭配置文件」面板確認。

極少數會出現高於 4 RMSE（誤差值）的情況，則系統不會保存，請讓系統重新計算數值一次。

如果經過重複計算，RMSE 還是高於容許誤差範圍，那表示之前的校正鏡頭的步驟沒有做確實，必須重回校正鏡頭的步驟，讓攝影機重新對齊校準板藍框，再做一次校正作業。

Current Lens Profile

Focal Length 16.45

Lens Offset - Translation 8.593613 6.309369 -8.030542

Lens Offset - Rotation 0.0964220 2.677394 4.152524

Lens Profiles: Save 0 - Select a Profile

圖 2-3-23

≫ Current Lens Profile 當前鏡頭配置視窗

在面板下方，有這個**當前鏡頭配置視窗**，這些數值皆為系統透過追蹤感應器計算出的數值，使用者無需變動，只是將計算數值供作紀錄，各數值意義介紹如下：

- Focal Length：為使用鏡頭的焦距。
- Lens Offset-Translation：鏡頭偏移移動的數值。
- Lens Offset-Rotation：鏡頭偏移旋轉的數值。
- Lens Profiles：當前鏡頭配置文件的設定檔之存檔處。

完成設定後，軟體不可關閉！當我們的虛擬空間已經與攝影機同步後，我們需保持 Vector 開啟狀態。接著我們要開另一個軟體：Viper，來進行編碼器的校正。

2-4

Viper 與編碼器

讓虛擬攝影機同步影棚攝影機包含主、客觀兩個要件，分別是客觀認識虛擬攝影棚空間，以及主觀同步攝影機調整；其中涵蓋調整焦距以及調整景框。前一節介紹的：VECTOR，讓我們可以在虛擬世界設定一個與實體攝影機連動的攝影機。而接下來要介紹的 Viper 跟編碼器，則能讓我們調整實體攝影機焦段與焦距時，同步驅動虛擬攝影機作相同的動作。

2-4-1 Viper 使用硬體

圖 2-4-1

❶ 工具箱。

❷ 光纖 USB 連接線。

❸ USB 隨身碟：儲存安裝軟體與使用教學文件的 USB 隨身碟。

❹ 編碼器：作用為把變焦環轉動的數字資訊傳到電腦去。

❺ 對焦或變焦輔助齒輪：安裝在鏡頭的對焦環或變焦環上。某些廣播電視
電影等級的鏡頭本身自帶齒輪，則不用安裝此物件。

2-4-2　Viper 軟體面板

Vanishing Point Viper 為連動編碼器的軟體，進入軟體後，會出現兩個區塊，分別為 TRACK ZOOM（變焦）、TRACK FOCUS（對焦）。這也說明了 Viper 套件的功能：追蹤變焦以及追蹤對焦。

圖 2-4-2

如果要做到同時控制 TRACK ZOOM（變焦）與 TRACK FOCUS（對焦），那我們會需要兩套編碼器。

≫ 設定變焦曲線

先來安裝跟蹤變焦的變焦齒輪及編碼器。首先，我們先將變焦齒輪安裝在鏡頭的變焦環上，接著將其卡入編碼器的齒輪，再透過連接線串連到電腦。

圖 2-4-3

圖 2-4-4

然後我們將鏡頭變焦到最廣角（數字最小），同時須把固定在鏡頭上的編碼器設定在最小焦段，選擇 CONNECT TO HARDWARE 即可連接。

圖 2-4-5

連接成功後，在數據圖表下方會顯示 Connected to Zoom。

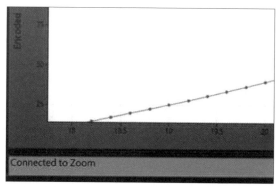

圖 2-4-6

≫ 創造變焦曲線

先設定最小焦段,將目前鏡頭所在的最廣角焦段數字輸入 Lens Value,然後點下 Add Point 留下紀錄。

圖 2-4-7

然後將鏡頭慢慢往望遠(Telescope)推移,在每一個焦段,都點擊 Add Point 鍵入焦段數字,這時一條鏡頭的變焦曲線就會逐漸被建構出。當所有焦段都輸入完成後,就點下 Create Curve,這些點就會化成曲線,這條變焦曲線就建立完畢。

圖 2-4-8

圖 2-4-9

≫ 拉平變焦曲線

由於鏡頭上只會標註幾個焦段，所以輸入後，變焦曲線會有稜有角，並不符合實際變焦的漸變狀態。我們可以透過 Smooth Curve 這個功能來自動補入更多的向量焦段，將曲線拉平。Smooth Curve 欄位數字越大，原本有稜角的線段就會變得越平滑，推薦調整至 10。做完這個步驟後，就會發現曲線上的節點變多了，也代表變焦運動會更順暢、細緻。

圖 2-4-10

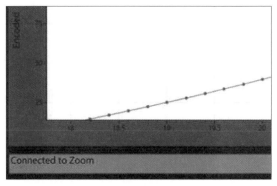

圖 2-4-11

≫ 儲存變焦曲線（Save Curve）

給這顆鏡頭取一個名字，下次使用同樣鏡頭時，從下拉式選單直接選取儲存過的鏡頭設定檔，並按下 LOAD 載入即可，不用再設定一次。

圖 2-4-12

≫ 設定對焦曲線

對焦曲線的作法跟變焦曲線一樣，先選擇 TRACK FOCUS，連接硬體後，接下來轉動焦距環，逐一輸入焦距區間，建立曲線。由於步驟相同，在此就不逐步示範。

圖 2-4-13

完成上述所有步驟後,當我們轉動變焦環時,Viper 面板上的紅色虛線就會跟著跑到對應的鏡頭焦距,確認虛實數據吻合後,即代表設定完成。

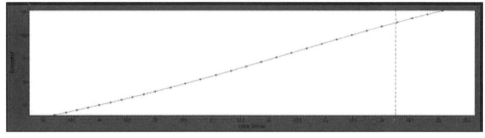

圖 2-4-14

Tip 如果要使用新的鏡頭,就要輸入設定一個新曲線,並儲存紀錄。

2-5
章節回顧

▌2-2 追蹤攝影機的軟硬體設定:工具介紹 - VANISHING POINT - VECTOR

1. 對位板:使實體攝影機能在虛擬空間中確認位置的對位工具。

2. 鏡頭校正板:這是使攝影機鏡頭與虛擬空間的攝影機同步的工具。

▌2-3 VECTOR 軟體設定步驟

1. 使用時,必須於 VECTOR 中進行實體攝影機與虛擬攝影機的同步校準。

2. 第一次啟動 VECTOR 時，必須連接網路。

3. 校正攝影機光學鏡頭時，不只需在鏡頭前鏡頭校正板。也要對軟體所指定的所有視角都拍攝一次。

4. 初次進入軟體，須先進行攝影機的設定。其路徑為：Tools ＞ Settings ＞ Camera 設定攝影機型號及相機設定。

5. 校正攝影機光學鏡頭時，需對準畫面中的藍色導線。

6. 在設定「Camera 設定攝影機型號及相機設定」時，相機型號、鏡頭的相關數據，包含焦段、焦距，都必須與實體攝影機完全一致。

7. 設定追蹤感應器時，需要使用對位板即可完成設定。

8. 如果計算出的 RMSE（誤差值）高於 4，則您的偏移量數值不會被更新和保存，請讓系統重新計算一次，若一直高於 4，請重回校正鏡頭的步驟。

9. 設定 VECTOR 時，必須校正攝影機光學鏡頭（Calibration），原因為：補正實體光學鏡頭的偏差。

10. VECTOR 的追蹤感應器的作用為：使實體攝影機的位置與動態同步虛擬世界中的攝影機。

11. VECTOR 在對齊虛擬攝影機與實體攝影機位置時，使用對位板重點為：

 (1) 確保 Tracking Viewport 中的對位板看起來清晰且黑白分明。

 (2) 需確認鏡頭畫面能包含整個對位板。

 (3) 需確認對位板平整貼於地面。

 (4) 對位時需開啟攝影棚的燈光。

▌2-4 Viper 與編碼器

1. Viper 的作用為：

 (1) 同步虛實攝影機的焦距或焦段調整。

 (2) 把變焦環轉動的數字資訊傳到電腦去。

2. 進入軟體後，會出現兩個區塊，分別為 TRACK ZOOM（變焦）、TRACK FOCUS（對焦）。

3. 如果要做到同時控制 TRACK ZOOM（變焦）與 TRACK FOCUS（對焦），那我們會需要兩套編碼器。

4. 完成設定後，當我們轉動變焦環時，Viper 面板上的紅色虛線就會跟著跑到對應的鏡頭焦距，確認虛實數據吻合後，即代表設定完成。

5. 如果要使用新的鏡頭，必須輸入設定一個新曲線，設定的檔案為一種鏡頭就要設定一個。

CHAPTER **03**

虛擬棚動態合成

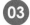

3-1

Unreal Engine（虛幻引擎）：概述

Unreal Engine 是一套完整的開發工具，適用於任何使用 3D 技術的人。它為各行各業的創作者提供了高自由度的開發環境，以及提供尖端娛樂、引人入勝的可視化和身臨其境的虛擬世界。[4]

Unreal Engine 官方安裝通路：Epic Games Launcher。

除了是販售眾多遊戲的遊戲開發平台，Epic Games 也是開發 Unreal Engine 的開發商，提供了個人使用者免費的 Unreal Engine 使用，也包含了官方資料庫。

首先先從官方網站下載 Epic Games Launcher 安裝於電腦中。

圖 3-1-1

4 參考資料：官方網站（https：//www.unrealengine.com/en-US/unreal）

首次使用此平台必須註冊一組帳戶，
註冊後方可使用。

圖 3-1-2

按照下圖順序指示便可安裝程式。

圖 3-1-3

3-2

攝影機虛實同步

加入外掛程式的步驟

建立虛擬專案前，需要將 VanishingPoint 隨身碟中的外掛程式 VanishingPoint 複製到 Unreal Projects 專案的 Plugins 資料夾，才能在專案中使用相關功能。

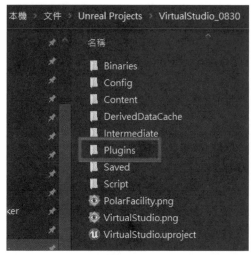

圖 3-2-1

如果沒有在 Unreal Projects 資料夾中看到 Plugins 資料夾，就自己創建一個。

複製完成後，打開專案，VanishingPoint 會直接顯示在軟體上方工具列中。

圖 3-2-2

點選 VanishingPoint，相關虛擬製作功能面板就會出現。

接著點擊 Spawn Data 產生 VanishingPoint_Data_Blueprint 和 Vanishing Point_MediaBoundle 兩個物件（藍圖），然後按下 Connect 連接 Vector 軟體讓攝影機位置同步。

圖 3-2-3

選取 Set up sync 進入虛實影像同步格式設定。

圖 3-2-4

圖 3-2-5

在此的設定需要與使用的攝影機視訊輸出設定相同,也就是擷取卡捕捉到的實拍畫面格式,設定完成後點選 Apply 套用。注意:Resolution、Standard、Frame Rate 全部都要設定正確,才能在所有步驟完成後看到攝影機實拍畫面。

圖 3-2-6

上述設定完成後。為了確保虛實畫面的播放速率完美同步,使畫面合理,我們必須點選 Adjust Tracking Timing 匹配攝影機延遲速度。Delay in ms 意指:延遲的毫秒數。如果沒有設定延遲,打開 Turn Sync On,運鏡時虛實畫面往往會感覺不同步。所以需要一邊運動鏡頭,一邊觀察畫面並調整

Delay in ms 到一個適當的數值。
初次可由 25 開始嘗試，以此為
基準加減數值後觀察畫面，直到
虛實畫面沒有明顯不同步的感覺
為止。

圖 3-2-7

Vanishing Point Media Bundle：這個藍圖用來即時讀取擷取卡的訊號。點
擊 Media Bundle 圖示並再次設定實拍畫面格式。跟前步驟數字一樣，確
認 Video 中的 Capture Video 是否為已勾選狀態，接著按下 Request Play
Media，播放擷取卡捕捉到的實拍畫面。

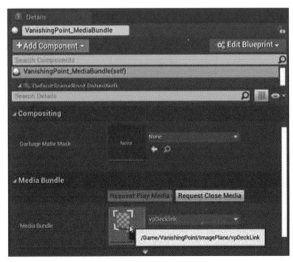

圖 3-2-8

圖 3-2-9

選取 Outliner 中的 VanishingPoint_Data_Blueprint，此時應可在小視窗中
看到尚未去背的實拍畫面。

圖 3-2-10

即時去背合成

接下來我們將利用 VanishingPoint_Data_Blueprint 的視窗進行去背流程。
吸取環境顏色前，先盡量讓整片綠幕上的光源均勻，沒有明顯的亮暗反
差，使去背工作能更加全面。

在 Color Picker 的區塊中，點選試管圖示切換滑鼠游標為取樣模式。再點
擊藍綠幕中藍或綠色最深的地方進行顏色取樣，再點選 Set Key 1 Color 儲
存取樣的顏色資訊，再點選 Turn Key 1 On，該顏色就會在視窗中去背完
成。重複上述步驟對藍綠幕中顏色較淺的地方進行取樣，按下 Set Key 2
Color 儲存顏色後再按下 Turn Key 2 On，對該顏色的進行即時去背。

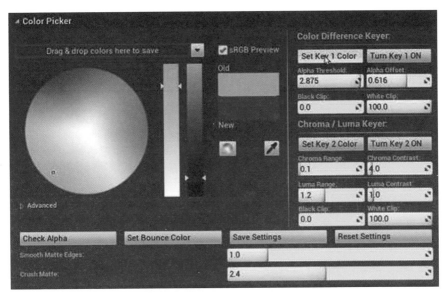

圖 3-2-11

若需要對去背遮罩做更細緻的調整,點選 Color Picker 中的 Check Alpha,即時畫面會轉為黑白,純黑是去背後顯示出 3D 場景的區域,純白則是保留下來的實拍畫面區域,而灰色雜訊則代表去背不完全(半透明)的區域,需要經由下列步驟的調整改善其效果。

圖 3-2-12

接著對 Color Picker > Color Difference Keyer 以及 Chroma/Luma Keyer 區塊中的參數進行調整，能讓去背更加細緻。不過，影響去背完善的最重要因素還是環境光源，軟體所做的補償有限，如果反覆調整都無法呈現滿意的去背效果，建議重新布置光源，讓燈光能平均地落在背景上。

圖 3-2-13

去背設定完成後，再次點擊 Check Alpha 切換回實拍畫面。此時應可在小視窗中看到即時去背後的虛實整合畫面。

圖 3-2-14

在藍綠幕背景下，實拍的人物身上或道具表面往往會有藍綠色光的反射，這時只需要將 Color Control > Despill Amount > Auto 的地方打勾，做自動去溢色的處理，該問題則會被改善。

圖 3-2-15

圖 3-2-16

我們再來處理 Viper 的同步設定，先到 Content Broswer 中的 ViperLiveLink Content 中找到 BP_VIPER_VECTOR 這個藍圖，或直接在搜尋欄中輸入其名稱，將其拖放至主視窗場景中的任意位置即可。

圖 3-2-17

接著到 Live Link 的視窗點選 Source > VANISHING POINT Viper > Ok，
連動 Viper 軟體中的鏡頭變焦數據。

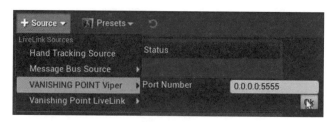

圖 3-2-18

若數據連接正常，會出現 Receiving 的訊息。

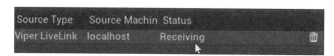

圖 3-2-19

這時，轉動攝影機的變焦環來帶動編碼器轉動，真實攝影機的變焦焦段
與虛擬攝影機（VanishingPoint_Data_Blueprint）焦段將會同步改變；
而虛擬攝影機的位置與角度也會隨著真實攝影機的位置與角度同步改
變，若想將虛擬攝影機移動到較遠的位置取景，可以在視窗中直接移動
VanishingPoint_Data_Blueprint 以便快速到達理想的拍攝點。

圖 3-2-20

至此即完成虛擬攝影棚設定。

3-3

增加道具：官方資源庫介紹

首先開啟 Epic Games Launcher，接下來介紹此頁面主要標籤的功能。

圖 3-3-1

≫ UE4 標籤

任何有關 Unreal Engine 的最新產品資訊都會在此頁面顯示。

圖 3-3-2

≫ Learn（學習）標籤

任何有關 Unreal Engine 的教學都會在此頁面顯示，主要有線上教學影片可供觀看，依據教學主題分門別類。Unreal Engine 的應用廣泛，並不止於遊戲設計跟虛擬影音製作，若有學習需求不妨可從此找尋資料。

圖 3-3-3

≫ Marketplace（市集）

此為官方提供的資料庫頁面，可從中獲取免費以及付費的素材，匯入至 Unreal Engine 做使用，這也是本篇章主要介紹部份。

虛幻商城提供多元且免費高品質的素材，吸引使用者下載使用。即使部分素材需要付費，標價也平易近人，需要購買也無太大的負擔。能節省大量建模跟製作素材的時間。

圖 3-3-4

透過 Browse（搜尋）功能，能讓使用者更方便找尋需要使用的素材並下載使用。

圖 3-3-5

≫ Library（圖書館）

此頁籤為使用者曾經下載過的資源統整頁，包含各個舊版本的 Unreal Engine、過去從 Marketplace 下載至自己電腦的素材，以及在 Unreal Engine 製作過的所有專案。

透過此頁面的整理，使用者可更快速的找到曾經使用過的專案及素材。

圖 3-3-6

利用 Library（圖書館）添加道具素材至專案：

Library 頁面也提供直接將下載的素材添加至專案的功能，步驟如下：

對所要加入的素材按下左側按鈕「Add to Project」。

圖 3-3-7

點選後系統將會導入至下列頁面，請選擇需要加入道具的專案後並按下「Add to Project」後，所選素材就會開始下載並自動加入指定的專案，此時在 Downloads 區塊中會顯示每個素材的下載進度。

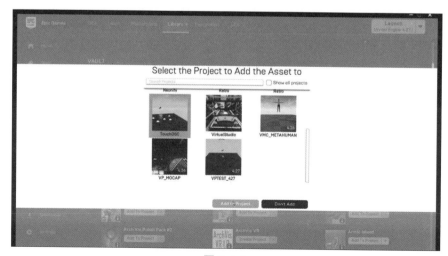

圖 3-3-8

下載完成後開啟此專案，在 Content Broswer 中就會看到此素材的資料夾已加入專案中。

若找不到需要的專案或素材，可善用每個類別設有的搜尋欄位，輸入關鍵字找尋。

圖 3-3-9

可切換至中文頁面更方便瀏覽找尋素材，以下為流程。

開啟設定頁面。

圖 3-3-10

於語言設定中選擇「Default」改變設定，此選項會依據使用者電腦的語系選擇相對應的語言介面。

圖 3-3-11

選擇後需重新開啟 Epic Games Launcher 才能看到變動。

圖 3-3-12

圖 3-3-13

3-4

即時特效

若拍攝畫面同時需要多個場景，可以事先將場景製作好，儲存在其他專案裡，拍攝時於 Unreal Engine 中切換即可。

如果是要添加即時特效的話，需要事先於 Library 頁面中在此專案中加入所需使用的特效素材後，才可進行之後的步驟。

當把素材從 Library 添加至專案後，就開啟先前設置好的 Unreal Engine 專案。

圖 3-4-1

於 Content Broswer 頁面中尋找需加入的特效素材，或利用 Add / Import 功能載入帶有特效素材的模板。

圖 3-4-2

找到需要使用的特效素材後，拖曳至畫面中即可。

圖 3-4-3

特效已經進入畫面。

圖 3-4-4

3-5

合成物件追蹤

3-5-1 標記追蹤

我們可以將某些角色或道具,即時合成為不同的虛擬物件,所使用的方法是:「標記追蹤」,也就是將標記(Fiducial Marker)附著於實體的角色、道具或環境中,讓追蹤攝影機能夠即時辨認,然後將之即時置換成虛擬物件。此項操作特別適合使用在會「移動」的場景道具跟角色。在進行標記追蹤之前,必須選用 VECTOR 啟動畫面左邊的 STEREOLABS 追蹤感應器做為追蹤裝置,才能在軟體中進行相關的設置。

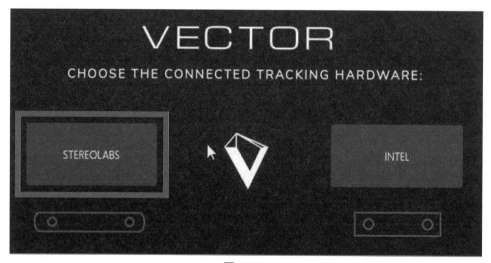

圖 3-5-1

≫ 印製 Marker

回到 VECTOR 後，請按下上方文件選
單中的「Tool」選項。

按下後，選擇「Create Marker」按
下。

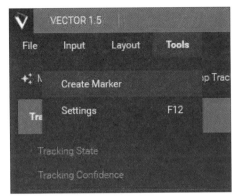

圖 3-5-2

下圖為按下選項後跳出的視窗，按下「Print Marker」面板的「Create」按
鈕後即會產生列印用的 PDF 檔。

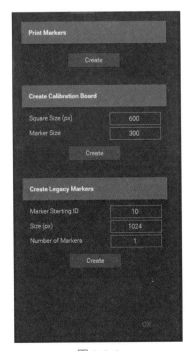

圖 3-5-3

最多可列印 100 張 Marker 提供使用，
的虛擬道具及特效。

圖 3-5-4

≫ 開啟標記追蹤

於 Fiducial Marker Integration 面板中，找到「Fiducial On」並按下按鈕開
啟標記追蹤功能。

圖 3-5-5

開啟後，若攝影機畫面中已有標記存在，則會在畫面中顯示。

且於 Marker Found 面板中會記錄追蹤到的 Marker 以及這個 Marker 的編號。

3D 視窗也會預覽此 Marker 在虛擬空間中的狀態。

請記下 Marker 的編號，後續回到 Unreal Engine 會使用到。

圖 3-5-6

在 VECTOR 中完成初步設定後，我們要再回到 Unreal Engine 中進行後續設定。

回到 Unreal Engine 後，先在列表中找到需要追蹤的物件，若無就在畫面新增一個需要追蹤的素材。筆者要在 Marker 處的虛擬位置上放上火苗，所以新增了：P_Fire 這個動態效果。

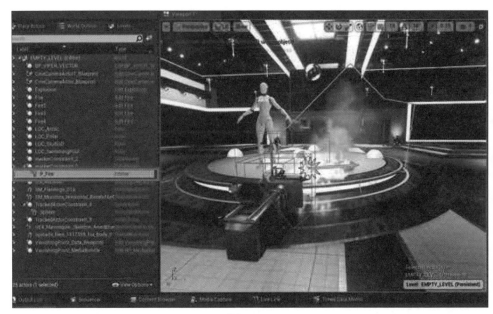

圖 3-5-7

選取想要的特效素材後,於右方版面設定追蹤功能。

首先在下拉式選單中選取前面步驟記下的 Marker 編號,再按下「To marker」,特效火苗就會附著到我們的 Marker 上。

圖 3-5-8

當虛實 Marker 同步移動時，特效火苗也會跟著 Marker 移動。

圖 3-5-9

Tip 於右方面板下方的「Detail」面板中，可找到「Marker Visibility」選項，如果取消勾選此選項，就能隱藏場景中的虛擬 Marker 物件。

圖 3-5-10

3-5-2 人物追蹤

除了「標記追蹤」的功能外,還可以使用「人物追蹤」的模式來合成移動中的道具。其原理在於: 系統會自動辨識真人的輪廓,從而標註特定人物,然後同步置換成虛擬道具。不過要提醒一點:此功能無法與「標記追蹤」同時追蹤同一個標的,必須擇一使用。

進行人物追蹤前,必須選用 VECTOR 啟動畫面左邊的 STEREOLABS 追蹤感應器做為追蹤裝置,才能在軟體中進行相關的設置。

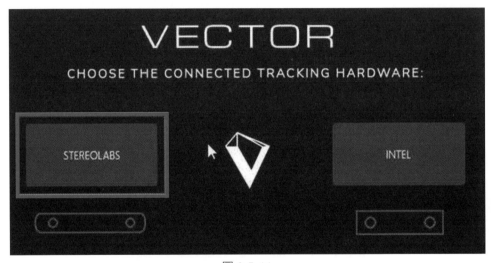

圖 3-5-11

回 到 VECTOR 後, 請 於 Actor Tracking 面 板 中, 找 到「Start Actor Tracking」並按下按鈕開啟追蹤人物功能。

圖 3-5-12

開啟功能後，鏡頭中的人物皆會被系統辨認、並編號，紀錄於「Actors Found」欄位中。

這些編號對照著鏡頭中的哪個人物，要在鏡頭畫面觀看得知，得知對照號碼後，請記住，會於 Unreal Engine 中做使用。

而 3D 視窗也會預覽被拍攝的人物在虛擬空間中的狀態。

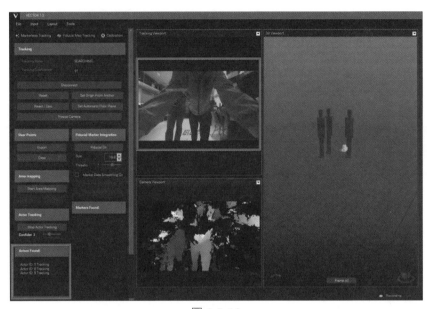

圖 3-5-13

回到 Unreal Engine 中，這裡的虛擬場景也會預覽被拍攝人物在虛擬空間中的狀態。

圖 3-5-14

在畫面新增一個需要追蹤的素材，我們
同樣拿「虛擬火焰」（P_Fire）來做示範。

圖 3-5-15

選取特效後，於右方版面設定追蹤功能。

首先在下拉式選單中選取前面步驟記下
的 Actor 編號，再按下「To Actor」，特
效火苗就會附著到指定的人物上。

圖 3-5-16

完成設定後，選定的物件「火焰」便會跟著指定的人物移動。

圖 3-5-17

若要觀看實際套用的情況，請在左方
列表中，找到「VanishingPoint_Date_
Biueprint」的項目後並選取它。

圖 3-5-18

就能在虛擬畫面中的右下角看見即時預覽影像。

圖 3-5-19

若要用主視窗觀看效果，請右鍵點擊「VanishingPoint_Data_Biueprint」，找到「Pilot‘VanishingPoint_Data_Biueprint’」後按下它（快捷鍵：右鍵並按下 ctrl＋ shift ＋ p）。

圖 3-5-20

VanishingPoint_Data_Biueprint 的畫面將會取代主視窗原本的預覽畫面。

圖 3-5-21

若不想再使用此畫面作為主視窗預覽，可以重複上述步驟後按下 Stop piloting'VanishingPoint_Data_Biueprint'。

圖 3-5-22

3-6

章節回顧

▎3-1 Unreal Engine（虛幻引擎）：概述

1. Unreal Engine 官方安裝通路為 Epic Games Launcher，提供人使用者免費的 Unreal Engine 做使用，也包含了官方資料庫。

2. Uureal Engine 為可開發多種不同類型遊戲的引擎平台，無需搭配原廠硬體使用。

▎3-2 攝影機虛實同步

1. 在 Unreal Engine 建立專案前，需要將 Vanishing Point 隨身碟中的外掛程式 VanishingPoint 複製到 Unreal Projects 專案的「Plugins」資料夾。

2. 為了確保虛實畫面的播放速率完美同步，使畫面合理，我們必須點選 Adjust Tracking Timing 匹配攝影機延遲速度，其設定路徑為「Frame Delay → Adjust Tracking Timing」。

3. 需於 Unreal Engine 中選取 Set up sync 進入虛實影像同步格式設定，手動設定攝影機相關數值。

4. 在 Unreal Engine 中，如果利用 VanishingPoint_Data_Blueprint 去背成果不盡理想時，修正方式為：

(1) 調整 Color Difference Keyer 參數。

(2) 調整 Chroma/Luma Keyer 參數。

(3) 重新布置光源。

5. Unreal Engine 中 Vanishing Point Media Bundle： 這個藍圖的作用為：即時讀取擷取卡的訊號。

3-3 增加道具：官方資源庫介紹

1. 若拍攝畫面同時需要多個場景，可開啟多個場景專案做切換。

2. Library 頁面提供直接將下載的素材添加至專案的功能。

3-5 合成物件追蹤

1. 進行標記追蹤（Fiducial Marker）與人物追蹤（Actor Tracking）前，必須選用 VECTOR 啟動畫面左邊的 STEREOLABS 追蹤感應器做為追蹤裝置，設定完成後才能於 Unreal Engine 進行追蹤設定。

2. 標記追蹤（Fiducial Marker）與人物追蹤（Actor Tracking）無法同時使用，只能擇一使用。

3. 標記追蹤（Fiducial Marker）的特點為：

 (1) 可用來標記移動的合成特效素材。

 (2) 可用來標記移動的合成道具。

 (3) 可至多追蹤 100 個標記虛擬道具。

4. 要在 Unreal Engine 中搭配 Vector 使用人物追蹤（Actor Tracking）功能，必須到 Vector 的 Actor Tracking 點擊 Start Actor Tracking。

CHAPTER

04

虛擬角色

4-1

導言：從猩球崛起到虛擬偶像

動態捕捉，即運動捕捉，英文 Motion Capture，簡稱 Mocap。技術涉及尺寸測量、物理空間裡物體的定位及方位測定等方面，可以由電腦直接理解處理數據，並在虛擬世界中做表演。

其做法為：在運動物體（如：演員）的關鍵部位設定跟蹤器，由 Motion capture 系統捕捉跟蹤器位置，再經過計算機處理後得到三維空間座標的數據。當數據被計算機識別後，就可以套用在動畫製作上，讓演員直接操縱虛擬分身（Avatar）表演，這項技術也被運用在運動員動作分析、生物力學、機器人工程等領域。2012 年由詹姆斯·卡梅隆導演的電影《阿凡達》就是全程運用動作捕捉技術完成，實現動作捕捉技術在電影中的完美結合，具有里程碑式的意義。 其他運用動作捕捉技術拍攝的著名電影角色還有《猩球崛起》中的猩猩之王凱撒，以及電影《魔戒》系列中的古魯姆，而這些令人難忘的虛擬角色，都為動作捕捉大師安迪·瑟金斯飾演 。[5]

4-2

動態捕捉硬體分類

動作捕捉是即時地準確測量、記錄物體在真實三維空間中的運動軌跡或姿態，並在虛擬空間中重建物體運動狀態的高科技。動作捕捉最典型的套用是對人物的動作捕捉，可以將人物肢體動作或面部表情動態進行三維數位化解算，得到三維動作數據，用來在 CG 製作等領域中逼真地模仿、重現

5 引用來源：（https://www.easyatm.com.tw/wiki/ 動物捕捉）

真人的各種複雜動作和表情，從本質上提升電腦動畫的表演；更重要的是讓電腦動畫表演製作效率提高數百倍，大大節省了人力成本和製作周期，製作者可以將更多精力投入在其他創意和細節刻畫等方面，大幅提升產品的整體製作水準。動作捕捉系統是指用來實現動作捕捉的專業技術設備。

動態捕捉硬體一般包含**接收感測器**與**信號捕捉設備**、**數據傳輸設備**以及**數據處理設備**等。

- **接收感測器**：所謂感測器是固定在運動物體特定部位的跟蹤裝置，它向 Motion capture 系統提供運動物體運動的位置訊息，一般會隨著捕捉的細緻程度確定跟蹤器的數目。

- **信號捕捉設備**：這種設備會因動態捕捉系統的類型不同而有所區別，它們負責位置信號的捕捉。對於機械系統的動態捕捉設備來說，是一塊捕捉電信號的線路板。對於光學動態捕捉系統來說，則是高解析度紅外攝像機。

- **數據傳輸設備**：Motion capture 系統需要將大量的運動數據從信號捕捉設備快速準確地傳輸到計算機系統進行處理，而數據傳輸設備就是用來完成此項工作的。

- **數據處理設備**：經過 Motion capture 系統捕捉到的數據需要修正、處理後還要有三維模型結合，才能完成計算機動畫製作的工作，這就需要我們套用數據處理軟體、或硬體來完成此項工作。軟體也好、硬體也罷，它們都是藉助計算機對數據高速的運算能力來完成數據的處理，使三維模型真正、自然地運動起來。

動作捕捉系統種類較多，一般按照技術原理可分為：機械式、聲學式、電磁式、慣性感測器式、光學式等五大類，其中光學式根據目標特徵類型不同又可分為標記點光學式、和無標記點光學式兩類。此外還有所謂的熱能

式動作捕捉系統，本質上屬於無標記點式光學動作捕捉範疇，只是光學成像感測器主要工作在近紅外或紅外波段。[6]

4-3
創造自己的虛擬分身：VRoid Studio

所謂「虛擬分身」（Avatar），就是一組三維的角色模型，它可以讓你透過動態捕捉系統操控它，驅使它在虛擬世界中代表你，你可以把它理解成遊戲中你所扮演的角色，只是未來的虛擬分身的應用面將不侷限於遊戲，也會代表你參加線上會議、直播節目等。

三維建模是一門高深的技術，不但需要雕塑的功底，還要電腦建模的技術，需要多年的鑽研才能掌握生物類的角色雕塑。而 VRoid Studio 是一款免費的 3D 角色建模工具，它提供多樣的素材，讓我們可以簡單的製作虛擬分身，大大減少學習難度及製作時間，在軟體中製作的檔案也可以輸出相容各種 3D 軟體的檔案格式，也有支援 VRM 格式，通用於 3D 動畫、遊戲、VR、AR 等商業用途與各種需求，能幫助零建模基礎的人，快速踏上虛擬偶像之路。

6 引用來源：（https://www.easyatm.com.tw/wiki/ 動作捕捉系統）

此軟體可至 https：//vroid.com/studio 免費下載。

圖 4-3-1

下載後可選擇要使用英文版或日文版。

圖 4-3-2

4-3-1 開始使用 VRoid Studio 製作角色

在初始畫面中點選「Create New」按鈕建立自己的角色。

圖 4-3-3

可選擇要從女性 / 男性素體開始製作角色。

圖 4-3-4

基本畫面操作方式

按滑鼠右鍵可以旋轉模型，滑鼠中鍵可以移動畫面，使用滾輪可以放大縮小。

4-3-2 臉部以及頭髮製作

選擇素體後，系統將會導入至 Face（臉部）版面，在此可以設定多項臉部的數值，而系統也有在左方列表提供多個預設集提供給使用者。

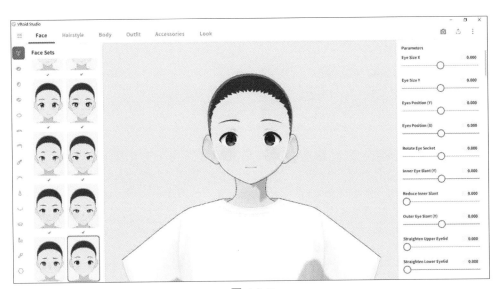

圖 4-3-5

此為套用其中一個預設集的樣子。

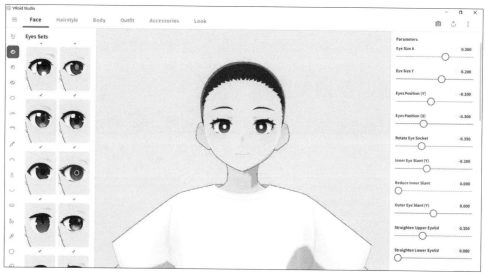

圖 4-3-6

若要改變眼睛顏色，請點擊左方列表第三個按鈕後，使用調色盤選色。

圖 4-3-7

圖 4-3-8

另外，各項臉部設定也可調節。

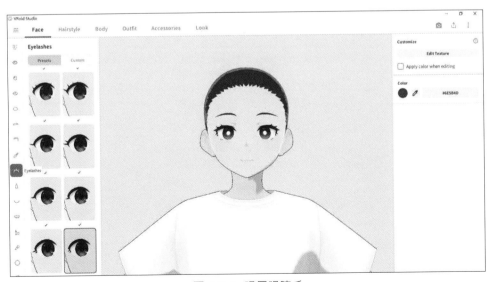

圖 4-3-9　眼尾眼睫毛

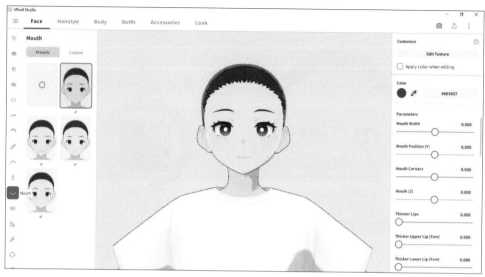

圖 4-3-10　口部

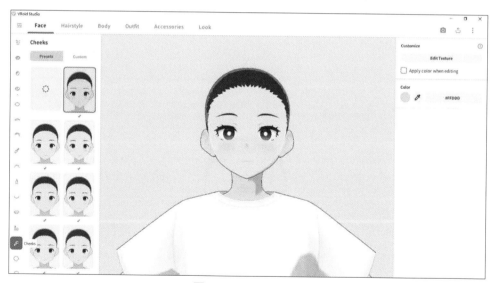

圖 4-3-11　面部腮紅

此外，Face（臉部）版面中每個選項的右方列表可以調節更細微的調整五官細節、距離等。

4-3-3 髮型製作

與臉部編輯系統一樣，VRoid Studio 也提供了許多髮型預設集給使用者，可選擇喜歡的髮型套用，以下為套用的樣子。

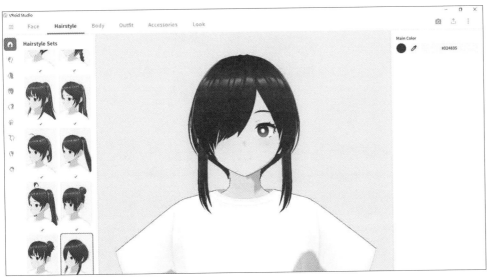

圖 4-3-12

也可以在此版面改變髮型的眼色，打開面板的調色盤選色即可。

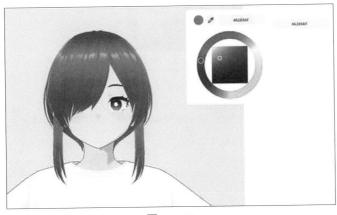

圖 4-3-13

自訂髮型

若預設集的髮型沒有想要的樣子，可以自己製作想要的髮型。每個部位都可以自行設定想要的樣子，主要分為前髮、後髮、整體髮型等，只要是髮型版面的物件都可以自訂。

圖 4-3-14

首先先從想要編輯的版面中之左方列表的「Presets」版面切換至「Custom」版面。(本教學以前髮為舉例。)

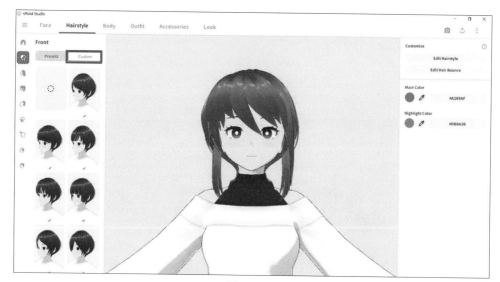

圖 4-3-15

按下左方列表的「＋」號新增一個空白的客製髮型，之後按下右方版面的
「Edit Hairstyle」進入髮型編輯器。

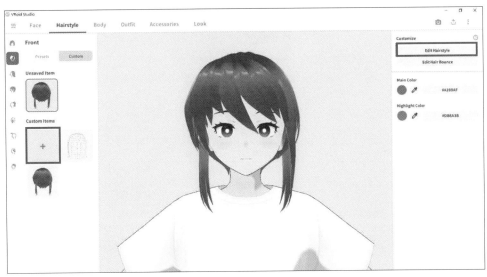

<div align="center">圖 4-3-16</div>

髮型編輯器工具介紹以及使用

≫ Selection（選擇）

選擇整體髮型的工具。可對整體髮型使用下列功能：

移動、旋轉以及放大縮小。

圖 4-3-17　移動

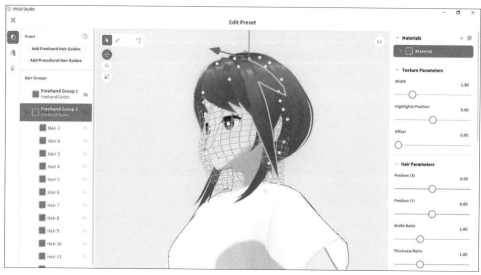

圖 4-3-18 旋轉

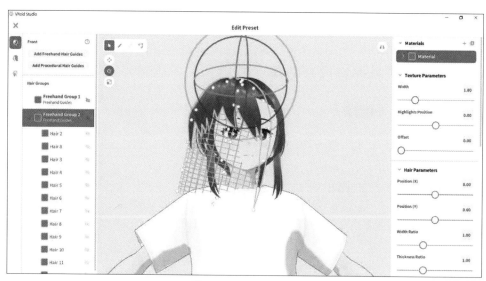

圖 4-3-19 放大縮小

圖 4-3-20

Tip 此功能也能選擇畫面中的綠色點，移動調節整體髮型的外型以及方線等。

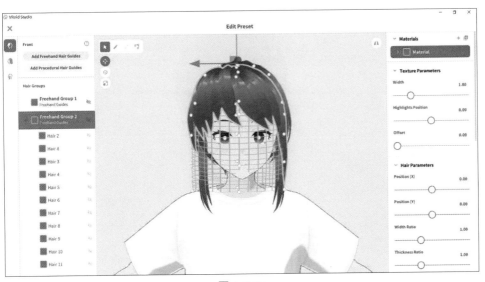

圖 4-3-21

≫ Brush（筆刷）

此工具可以繪製出想要的髮型線條。建議從頭頂開始拉線，髮型會比較自然。

圖 4-3-22

使用此工具前，必須先按下選擇「FreeHand Group」後，於右方「Materials」列表選擇任意材質繪製頭髮，若無 FreeHand Group，可按下「Add FreeHand Hair Guide」新增。

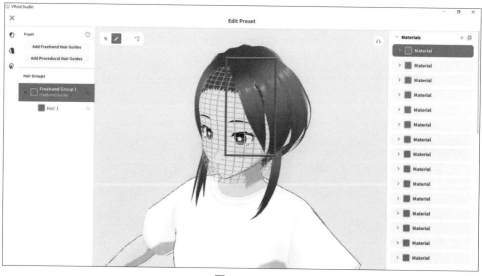

圖 4-3-23

繪製不滿意的頭髮可以按下右鍵刪除。

圖 4-3-24

≫ Retouch Brush（再編輯筆刷）

此筆刷只能用於繪製完的頭髮，主要用途為再次編輯繪製的頭髮（加長等）。

圖 4-3-25

≫ Control Point（點編輯）

對於繪製出的頭髮進行上面節點的移動編輯，需選擇繪製的頭髮後方可編輯。

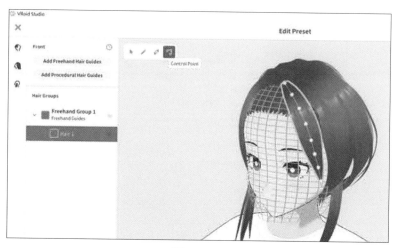

圖 4-3-26

完成後的髮型可以點擊畫面空白處觀看成品，若還需要再編輯，再次按下「FreeHand Group」後方可繼續編輯。

圖 4-3-27

完成後按下左方「X」按鈕後，系統會請使用者儲存所編輯的髮型，選擇完
此髮型類別後，按下「Save as new item」後便可儲存。

圖 4-3-28

儲存的髮型會在對應位置的「Custom」列表
中，若不需要用到時，按下右鍵刪除即可。

圖 4-3-29

4-3-4 角色身體數值設定

左側選單可以選取想要調整的身體部位（預設集可供選擇），右側列表可以
更細微的調整細節，如膚色以及身體數值等。

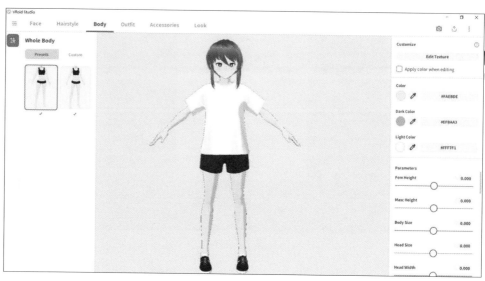

圖 4-3-30

下列為主要會設定到的數值

- Fem / Masc Height：依照所選素體
 所選擇調節的數值，為整體角色身
 高。

- Body Size：身體的大小。

- Head Size：頭的大小。

圖 4-3-31

- （女性角色重要數值）Chest Size：
胸部大小調節。

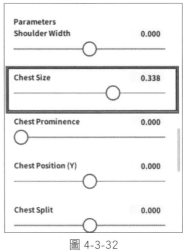

圖 4-3-32

4-3-5 角色服裝設定

此版面可以更換想要的服裝，在列表有多種選擇，系統中也提供了許多套裝給人使用。

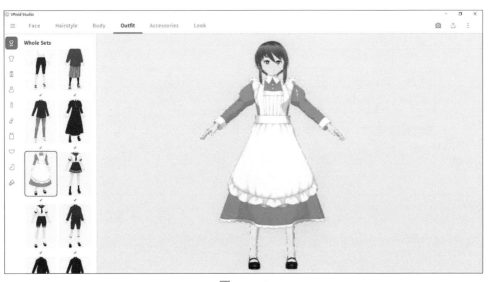

圖 4-3-33

左方列表也依據各部位分類，提供使用者單個選擇各部位所想要穿戴的物件。右方面板可調節物件的長寬大小等。

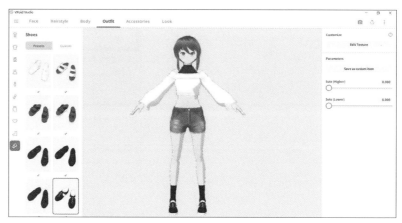

圖 4-3-34

4-3-6 角色裝飾設定

此版面可新增角色身上的裝飾品，按下左上「Add an Accerssory」按鈕新增裝飾。

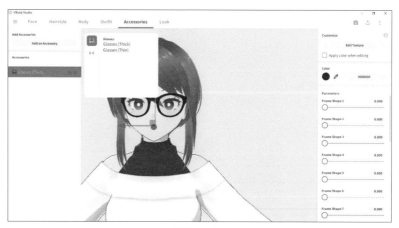

圖 4-3-35

而飾品也可以進行移動、旋轉以及大小縮放的設定。

圖 4-3-36

圖 4-3-37

以上為角色製作簡易指南，在 VRoid Studio 官網（https：//vroid.com/）有更多詳細介紹，歡迎讀者至官網查詢。

Tip 在 Look（外觀）版面，可設定 Outline（角色外框）粗細，讓角色更加精緻。

圖 4-3-38

4-3-7 預覽角色表情動態

≫ 臉部預覽

回到 Face 面板之後，點選左方列表中最後一個功能「Expression Editor」。

圖 4-3-39

在左方列表按下對應的表情後，角色將會預覽相對應的臉部表情，右方數值可做調整觀看細微的變化。

圖 4-3-40

4-3-8 角色動態 / 光影預覽

按下右上方相機圖式按鈕開啟 Photo Booth 版面進行動態預覽。

圖 4-3-41

≫ Facial Expression- 右方版面介紹

1. 預覽扎眼以及角色眼睛觀看方向。

2. 調整數值可預覽各種角色表情變化。

圖 4-3-42

≫ Pose&Animation

右方列表中，系統提供了各種動作讓使用者知道角色動起來的狀況為何，右下有暫停鍵可供使用者暫停角色動作。

圖 4-3-43

≫ Lighting

此選項可預覽角色光照的狀況，右方列表可調整光的方向以及顏色。

圖 4-3-44

≫ Wind

可預覽角色被風吹的狀況,右方列表可調節風向。

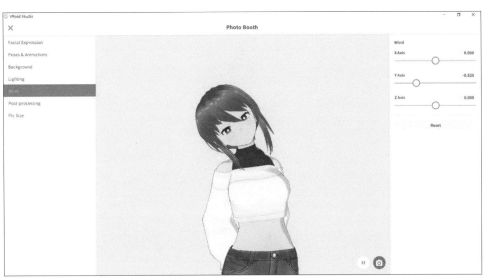

圖 4-3-45

4-4

完成角色輸出 .vrm 檔

完成後的角色若要導出至外部使用,需轉換成「.vrm」檔才可使用,而 VRoid Studio 也提供了此功能。

按下圖中右上按鈕,按下後會跳出選項,請選擇「Export as VRM」以輸出 檔案。

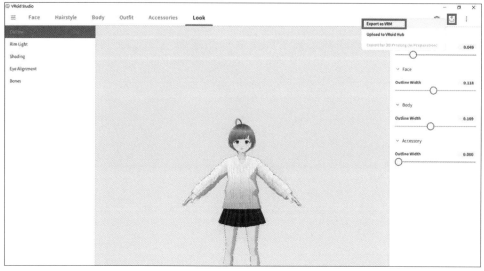

圖 4-4-1

按下後角色會呈現「T POSE」狀態，以及顯示此角色模組的面數、材質數量與骨骼數量。

確認完畢後按下右方的「Export」按鈕。

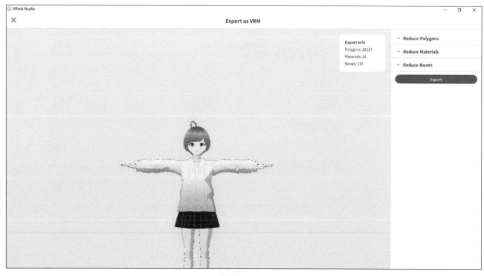

圖 4-4-2

按下後會跳出圖中視窗,只要填寫必要的資訊:Title(作品名稱)與 Creator(創作者)後便可。

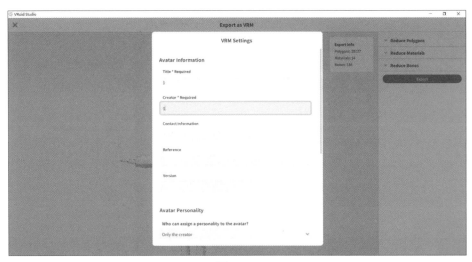

圖 4-4-3

填寫完畢後按下此視窗最下方的「Export」按鈕後,選擇指定的檔案儲存路徑後按下存檔即可。

圖 4-4-4

存檔後檔案就會存至剛剛指定的位置。

圖 4-4-5

4-5
動作校正與表演

當我們擁有符合規格的虛擬分身後,就來學習如何操控它吧!我們在此介紹一款入門的軟體平台:MORECAP。MORECAP 是針對虛擬偶像直播主(VTuber),所開發而出的專業軟體,它將複雜的角色、道具、場景和虛擬攝影機,都集合為一個非常輕鬆簡單的解決方案中。

MORECAP

- **可擴充的功能,簡單的操作介面**:打開軟體後,可以立刻直觀的在右端的列表中選擇:背景(2D)、場景(3D)、媒體、攝影機、演員及參考資料。

圖 4-5-1

- **自由搭配各種動作捕捉硬體和虛擬道具、配件**：Morecap 支援各種
 動作捕捉設備和不同的媒體源輸入，包括相機、影片文件、圖像、
 3D 道具等等。而本書會介紹的是一款機械式的動態捕捉裝置：
 Kapture。

圖 4-5-2

資料來源：（https://www.zukunftworks.com/morecap?lang＝zh）

4-5-1 動態捕捉裝置－ Kapture

Kapture 是一款輕巧且攜帶方便的動態捕捉裝置，官方推出的動作校正軟體也供人容易使用，價錢也是動態捕捉裝置中較平易近人的，是初學者購入動態捕捉裝置的不錯選擇。

Kapture 產品規格

圖 4-5-3

■ 部位傳感器：8 個

圖 4-5-4

每個傳感器皆有對應的部位，請確認好部位後固定至對應部位，以下為所有部位名稱：

頭（Head）、胸部（Chest）、左手（L Hand）、左前臂（L Forearm）、左上臂（L Upper Arm）、右手（R Hand）、右前臂（R Forearm）、右上臂（R Upper Arm）。

傳感器開啟方式為按下裝置按鈕即可。

圖 4-5-5

- **綁帶：**10 個

圖 4-5-6

供使用者方便固定部位傳感器的綁帶，提供小口袋放入部位傳感器，放入後固定至對應位置即可。

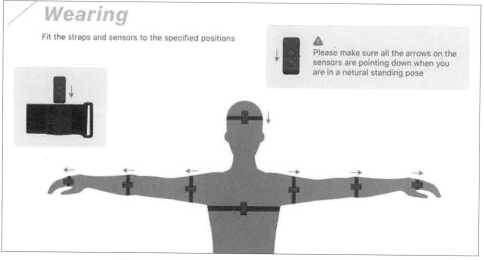

圖 4-5-7　確保傳感器的固定位置為朝下的狀態

- Dongle：1 個
- 傳感器充電線：1 個

技術規格

- 模型：WDKH-01
- 尺寸：L45 x W21 x H12 毫米
- 重量：10 克
- 外殼材料：PC＋ABS
- 傳感器類型：加速度計、陀螺儀
- 藍牙版：低功耗藍牙 5.0
- 電池：鋰聚合物電池，DC3.7V，150 mAh／連續使用約 8 小時

- **充電方式**：通過電腦 USB 3.0 或電源適配器充電（最低 5V）

- **工作溫度**：0℃～ 40℃

- **儲存環境溫度**：20%–80% RH（非冷凝）

- **指示燈**：待機 - 不亮
 正在連接 - 藍燈閃爍
 低電量（低於 20%）- 紅燈閃爍（持續）
 外接電源（充電）- 紅燈常亮
 異常 - 紅燈常亮（未接電源時）

4-5-2 Kapture 穿戴與動作校正

圖 4-5-8

請先於官方網站：https：//www.zukunftworks.com/kapture 下載官方動作校正軟體。

開始動作校正

在開啟 Kapture 之前,請先開啟所有裝置。

Tip 請確認使用電腦有藍芽功能,打開藍芽功能後才能連結裝置。

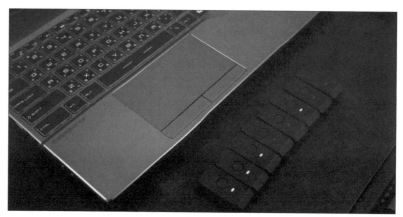

圖 4-5-9

開啟軟體時會跳出英文說明書供使用者觀看。

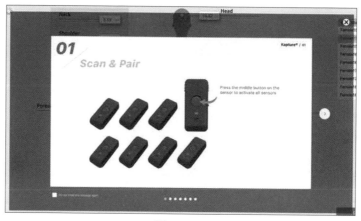

圖 4-5-10

此為軟體開啟後之介面：

1. 傳感器狀態。

2. 使用者身體數值設定。

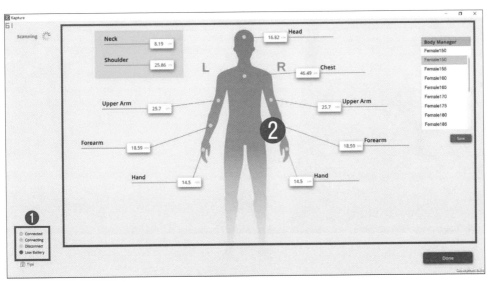

圖 4-5-11

當軟體接收到傳感器後便會於版面中的對應部位亮藍綠色圓圈,即已連結至軟體,可進行動作校正。當電腦端讀取到傳感器後,便會於左方列表秀出傳感器底下的「PID」碼。

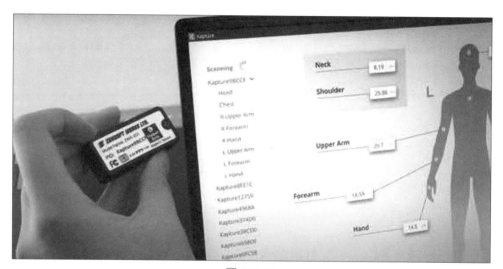

圖 4-5-12

對好 PID 碼後,請對應傳感器上的身體部位名稱後,在電腦端上選擇正確的對應部位。

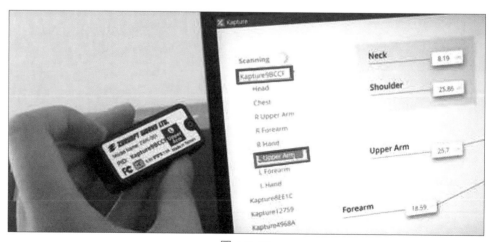

圖 4-5-13

若要使動作校正有更精確的結果，我們需要輸入自己的身高與身體之數值，完成後可按下「Save」儲存客製化數值。

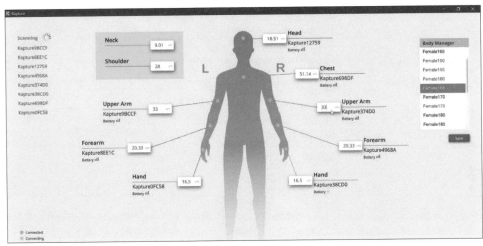

圖 4-5-14

若要刪除客製化數值的話，對儲存的數值按下右鍵即可。

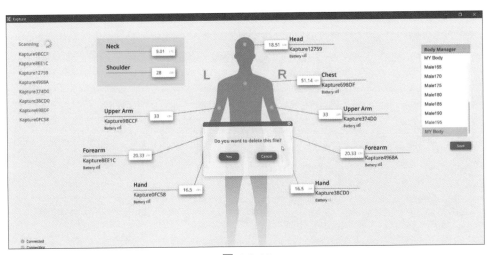

圖 4-5-15

初步設定完成後,開始穿戴動作捕捉裝置。

圖 4-5-16

若要穿戴胸部部位的傳感器,需使用兩條綁帶連結在一起才能完成合適的
穿戴。

圖 4-5-17

圖 4-5-18

穿戴完成的示意圖如下，請注意有無穿戴錯誤。（可在圖中左下方或上一小節確認。）

圖 4-5-19

穿戴完成後方可進行校正作業，按下「Calibration」按鈕。

圖 4-5-20

按下「Start」開始校正作業。

圖 4-5-21

跟著軟體顯示之動作做出同樣的動作後即可完成校正，若是對結果不滿意可回到設定修改身體數值後再進行校正。

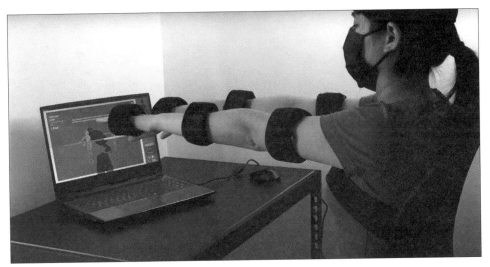

圖 4-5-22

圖 4-5-23

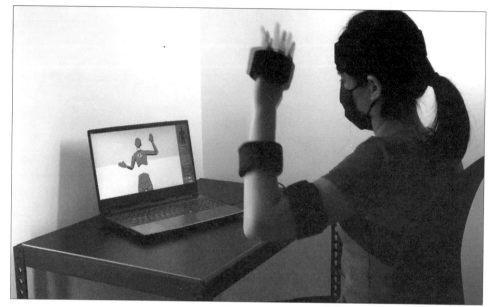

圖 4-5-24

完成校正後，若是不需要使用 Kapture 裝置了，按下「Power off」即可統一關閉所有傳感器。

參考資料：（https://www.zukunftworks.com/kapture）、「Kapture Manual by Zukunft Works.pdf」。＊圖 4-5-3 至圖 4-5-24 均來自影片：「Instructional Video - Single – Zukunft Works」（https://www.youtube.com/watch?v＝n9w4Jw2vJE0）及上述參考資料之截圖。

4-6

導入角色檔到 MORECAP 並校正

有了角色之後,我們就來用動態捕捉設備 Kapture 來讓我們的虛擬分身表演吧!我為讀者挑了一款全方位的簡易虛擬直播軟體:MORECAP,該軟體可以導入 vrm 檔案的虛擬角色、以及自行建構的場景跟特效,而其本身也內建了許多免費角色、場景及效果可供使用,使用簡單,可大幅減少學習時間,也足夠各位進行虛擬偶像的節目放送。

第一步:將製作角色(.vrm 檔)導入至 MORECAP

使用前,電腦先插入 Kapture 所使用的 Dongle,然後開啟 MORECAP。

圖 4-6-1

點選「ACTOR」選項後，點選「ADD」。

圖 4-6-2

按下「IMPORT VRM」選項匯入自製的角色。

圖 4-6-3

圖 4-6-4

匯入完成後為下圖狀態。

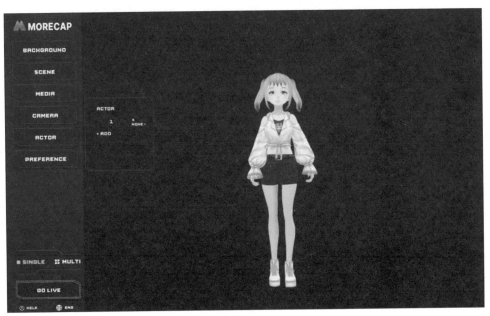

圖 4-6-5

≫ 套用動作校正

首先請確保 Kapture 中，校正面板中的「Deploy」模式為開啟狀態。

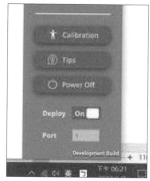

圖 4-6-6

匯入後，按下人物名稱右邊列表按鈕。

圖 4-6-7

列表出現後，按下「Kapture」的選項。

按下後，系統會請你輸入電腦網路的 IP 位置，以連接動作裝置的動態至角色身上。

圖 4-6-8

填寫完畢後，人物就會開始依照使用者做出的動作，做出相對應的動作，即完成套用動作校正。

圖 4-6-9

圖 4-6-10

4-7

章節回顧

▌4-3 創造自己的虛擬分身：**VRoid Studio**

1. 基本畫面操作方式：按滑鼠右鍵可以旋轉模型，滑鼠中鍵可以移動畫面，使用滾輪可以放大縮小。

2. 若 VRiod 的髮型預設集中沒有想要的樣子，可以自己製作想要的髮型。

▌4-4 完成角色輸出 **.vrm** 檔

1. VRoid Studio 提供轉檔功能，請選擇軟體右上面板按鈕中的「Export as VRM」以輸出檔案。

▎4-5 動作校正與表演

1. Morecap 提供的操作介面為：背景（2D）、場景（3D）、媒體、攝影機、演員、及參考資料。

2. 在開啟 Kapture 之前，請先開啟所有裝置，也請確認使用電腦有藍芽功能，打開藍芽功能後才能連結裝置。

3. 當電腦端讀取到傳感器後，便會於左方列表秀出傳感器底下的「PID」碼，對好 PID 碼後，請對應傳感器上的身體部位名稱後，在電腦端上選擇正確的對應部位。

4. 若要使動作校正有更精確的結果，我們需要輸入自己的身高與身體之數值，完成後可按下「Save」儲存客製化數值。

5. 若要刪除客製化數值的話，對儲存的數值按下右鍵即可。

6. 穿戴完成後方可進行校正作業，跟著軟體顯示之動作做出同樣的動作後即可完成校正。

▎4-6 導入角色檔到 MORECAP 並校正

1. 使用 MORECAP 前，電腦先插入 Kapture 所使用的 Dongle。

2. 將製作角色（.vrm 檔）導入至 MORECAP：點選「ACTOR」選項後，點選「ADD」，按下「IMPORT VRM」選項匯入自製的角色。

3. 套用動作校正：請確保 Kapture 中，校正面板中的「Deploy」模式為開啟狀態。系統會請你輸入電腦網路的 IP 位置，以連接動作裝置的動態至角色身上。

MEMO

CHAPTER **05**

虛擬直播

5-1

導言：虛擬偶像潮流

2016 年，史上第一位 VTuber（Virtual YouTuber）－絆愛，在日本誕生了。過往有不少像初音這樣的虛擬角色，但在 YouTube 平台上，絆愛是第一位利用動畫形象進行直播的虛擬偶像。

順應直播潮流，VTuber 擁有這些優勢：培養成本低、形象良好、風險低、符合年輕世代的喜好。VTuber 現在跟 YouTuber 一樣，除了角色形象的建立外，還要抓住最新的話題與潮流、與觀眾密切互動，經過激烈的競爭才能脫穎而出。目前虛擬偶像產業已經展開，全球最大的虛擬偶像經紀事務所 hololive（日本），旗下超過 50 名 VTuber，年營收超過十億日圓，並舉辦虛擬偶像演唱會及各種相關活動。美國跟荷蘭也都相繼舉辦虛擬偶像選秀會，可以說：虛擬偶像已不是科幻，而是巨大的商機。

而虛擬偶像的商業模式也有改變，不再是以銷售影音內容來收費，而是透過與粉絲大量相處，接受斗內（亦稱：打賞、或超級留言），或以提供訂閱戶特殊待遇來收費。可以說：收費來自於「相處」，而非「內容」，所以虛擬偶像必須要能「直播」，即時與粉絲互動，方才符合新世代偶像的生存模式。接下來的章節，我們就要聚焦在直播的技術上。[7]

7　引用來源：（https://agirls.aotter.net/post/56933 ）

5-2

Open Broadcaster Software

Open Broadcaster Software（OBS）是由 OBS Project 開發的自由開源跨平台串流媒體和錄影程式，是一種免費的開源直播軟體，受到來自世界各地的大型開發人員社區的支持。OBS 使用 C 和 C++ 語言編寫，提供即時源和裝置擷取、場景組成、編碼、錄製和廣播。資料傳輸主要通過即時訊息協定（RTMP）完成，可以傳送到任何支援 RTMP 的軟體，包括 YouTube、Twitch、Instagram 和 Facebook 等串流媒體網站。

5-2-1 軟體簡介

圖 5-2-1

❶ 當前直播畫面。　　❸ 來源。　　❺ 控制項。

❷ 場景。　　❹ 音效混音器。

≫ 場景

能夠設置無限量的場景，在直播時任意切換，按下「＋」即可新增場景。

圖 5-2-2

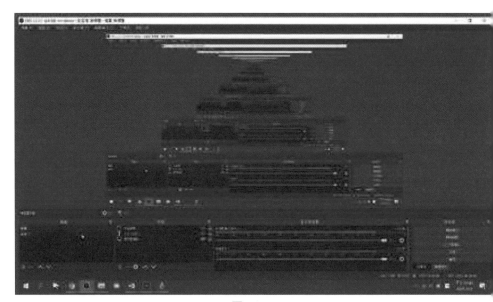

圖 5-2-3

≫ 來源

決定直播中圖像、視窗、文字等來源的視窗設定，按下「＋」即可新增來源。

下列為可指定為來源的列表：

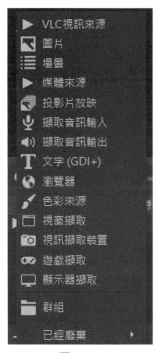

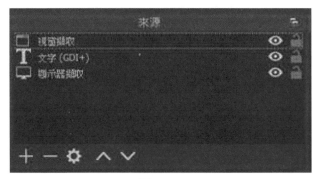

圖 5-2-4

圖 5-2-5

圖 5-2-6

新增的來源可直接在當前畫面進行位置與大小的調整。

≫ 音效混音器

允許使用者靜音，並通過虛擬 faders
調整音量，並通過按下靜音按鈕旁邊
的齒輪來應用效果。

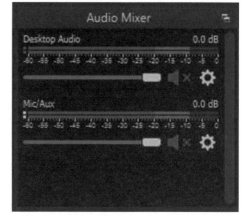

圖 5-2-7

≫ 控制項

場景、來源與聲音設備設置完成後即可於控制項按下「開始串流」按鈕進
行直播，直播的其他設定也能在此設定。

圖 5-2-8

資料來源：（https://obsproject.com/）、（https://zh.wikipedia.org/wiki/Open_Broadcaster_Software）

5-2-2　開始直播

Setting ＞ Stream ＞ Service 選擇要輸出直播的目的地。

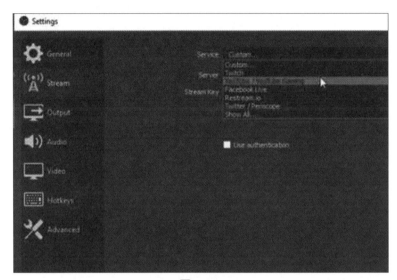

圖 5-2-9

當 OBS 系統設定完畢，在 Controls 點選 Start Stereaming 開始直播影片到 YouTube、Twitch、Instagram 和 Facebook 等串流媒體網站。

圖 5-2-10

選擇 Multiview 模式能夠同時監控八個場景，直播時只要點擊就能轉換場景。

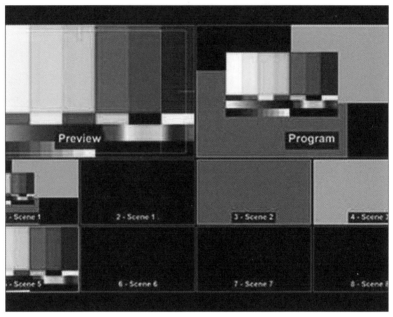

圖 5-2-11

直播時開啟 Studio Mode，在推播之前事先預覽場景，確保畫面完好。

左邊是修改和預覽非活動場景的窗口，右邊是預覽活動場景的窗口。

圖 5-2-12

透過以上操作，我們即可透過這款免費軟體，完成不亞於專業電視節目的實況轉播！

5-3
章節回顧

▌5-2 Open Broadcaster Software

1. OBS 能夠設置無限量的場景，在直播時任意切換，在場景面板中按下「＋」按鈕即可新增場景。

2. OBS 中設定直播中圖像、視窗、文字等來源的視窗為：來源。

3. Setting ＞ Stream ＞ Service 選擇要輸出直播的目的地。

4. 選擇 Multiview 模式能夠同時監控八個場景，直播時只要點擊就能轉換場景。

比賽與展演

6-1
踏上專業之路

元宇宙時代，虛實整合內容會越來越多，該領域專業人才出路也愈加寬廣，國內已有虛擬網紅協會推廣產業交流、教育推廣以及比賽選秀。同時，虛擬網紅介紹節目跟虛擬模特兒走秀，也都在國內冒出。在此，列下國內外具有規模的展覽與比賽渠道，以作為讀者們開闊視野，並大展身手的舞台。

6-2
國際虛擬人黑克松創作大賽（International Digital Human VTuber Hackathon）

由台灣虛擬網紅協會舉辦，只要是以「虛擬角色」為主角的創作影片，不論 2D、3D，不管是人物、動物或其他角色，都歡迎投稿參加！如無自創角色，可使用大賽提供之角色創作，或提供自創角色之 3D 模型給協會，協會將提供線上或現場動作技術支援。比賽有分：在校學生參加的學生團體組、社會人士參加的一般組，以及產業贊助的台灣原創ＩＰ跨域應用組。

除了黑克松創作大賽以外，台灣虛擬網紅協會也會舉辦虛擬製作科技園遊會、虛擬網紅實際體驗營等活動，如果對相關領域想更深入了解，協會官網是你不該錯過的資訊來源。

■ 介紹網頁：Hackathon｜台灣虛擬網紅協會 Taiwan VTuber Association

hololive production - VTuber Audition

hololive production（日語：ホロライブプロダクション）是日本科技公司 COVER 株式會社旗下的經紀公司品牌，以經營虛擬 YouTuber 為其主要業務，除了在日本外，也在其他地區擁有並經營 VTuber。hololive production 起初稱為 hololive，名稱取自於同公司於 2017 年 12 月 21 日發行的同名行動應用程式，後來於 2019 年 12 月 2 日將 hololive 與其餘的兩個品牌 holostars 和 INNK Music 合併，並統一使用現名。為全球最大的虛擬藝人經紀公司，全球訂閱數突破百萬的 15 位虛擬偶像中，有 13 位來自於該公司旗下。（資料截至 2021 年 5 月）

該公司每年定期舉辦 VTuber Audition 徵選新秀，為那些沒有內容分發經驗的創作者舉行試鏡，通過原創角色來支持他們挑戰作為專業的 VTuber。

- 介紹網頁：VTuber オーディション - hololive production

MEMO

題庫

是非題

Vector

1. （ X ）不需要於 Vanishing Point Vector 中進行實體攝影機與虛擬攝影機的同步校準，軟體會自動校準。

2. （ O ）第一次啟動 Vanishing Point Vector 時，必須連接網路。

3. （ X ）Vanishing Point Vector 校正攝影機光學鏡頭時，只需在鏡頭前鏡頭校正板。無需對軟體所指定的所有視角都拍攝一次即可完成校正。

4. （ O ）初次進入 Vanishing Point Vector 軟體，須先進行攝影機的設定。其路徑為：Tools > Settings > Camera 設定攝影機型號及相機設定。

5. （ X ）在 Vanishing Point Vector 校正攝影機光學鏡頭時，無需對準畫面中的藍色導線。

6. （ O ）在 Vanishing Point Vector 設定「Camera 設定攝影機型號及相機設定」時，相機型號、鏡頭的相關數據，包含：焦段、焦距，都必須與實體攝影機完全一致。

7. （ X ）在 Vanishing Point Vector 設定追蹤感應器時，不需要使用對位板即可完成設定。

8. （ X ）在 Vanishing Point Vector 完成攝影機設定之前，如果系統計算出的 RMSE（誤差值）低於 4，則您的偏移量數值不會被更新和保存，請讓系統重新計算一次。

Viper

1. （ O ）Vanishing Point Viper 為連動編碼器的軟體，進入軟體後，會出現兩個區塊，分別為 TRACK ZOOM（變焦）、TRACK FOCUS（對焦）。

2. （ X ）Vanishing Point Viper 只需要一組編碼器，即可同時控制 TRACK ZOOM（變焦）與 TRACK FOCUS（對焦）。

3. （ O ）Vanishing Point Viper 完成設定步驟後，當我們轉動變焦環時，
Viper 面板上的紅色虛線就會跟著跑到對應的鏡頭焦距，確認虛實數
據吻合後，即代表設定完成。

4. （ X ）Vanishing Point Viper 如果要使用新的鏡頭，不需要輸入設定一個新
曲線，設定的檔案為所有鏡頭都能通用。

Unreal Engine

1. （ O ）Unreal Engine 官方安裝通路為 Epic Games Launcher。

2. （ O ）在 Unreal Engine 建立虛擬專案前，需要將 Vanishing Point 隨身碟
中的外掛程式 VanishingPoint 複製到 Unreal Projects 專案的 Plugins
資料夾，才能在專案中使用相關功能。

3. （ X ）在連線 Unreal Engine 時，系統即會自動代入攝影機相關數值。

4. （ O ）在 Unreal Engine 實施虛實拍攝時，為了確保虛實畫面的播放速率完
美同步，使畫面合理，我們必須點選 Adjust Tracking Timing 匹配攝
影機延遲速度。

5. （ X ）Unreal Engine 並沒有官方的資源庫提供給使用者使用，需要自己製
作場景、道具等模組。

6. （ O ）Unreal Engine 的 Library 頁面中，提供直接將下載的素材添加至專
案的功能。

7. （ X ）在 Unreal Engine 拍攝中無法同時需要指揮多個場景，每次拍攝只能
使用單一場景。

8. （ X ）在 Unreal Engine 進行人物追蹤的功能前，可直接於 Unreal Engine
進行追蹤設定。不需再開啟 Vanish Point VECTOR。

VRiod

1. （ O ）若 VRiod 的髮型預設集中沒有想要的樣子，可以自己製作想要的髮
型。

Morecap

1.（ X ） 使用前，電腦不需要插入 Kapture 所使用的 Dongle，就能使用 MoreCap。

Kapture

1.（ O ）每個傳感器皆有對應的部位，需確認好部位後固定至對應部位。

三項串接（VRiod + Morecap + Kapture）

1.（ X ）可以直接將 VRiod 製作的人物模型直接置入於 MoreCap 中，無需儲存為「.vrm」檔。

OBS

1.（ O ）OBS 能夠設置無限量的場景，在直播時任意切換。

色鍵

1.（ X ）影像後製素材的背景通常為：紅幕與藍幕。

2.（ O ）布置藍綠幕合成攝影棚時，打光時要儘量讓藍綠幕背景上的燈光均勻分散，避免產生陰影。

選擇題

Vector

1.（ B ）下列何者不是 VECTOR 所需使用的硬體設備？

 （A）對位板　　　　　　（B）麥克風

 （C）追蹤感應器　　　　（D）鏡頭校正板

2.（ C ）下列何者為「VECTOR」的正確硬體安裝步驟？

（A）需將對位板透過追蹤感應器安裝架，固定在攝影機的正下方。

（B）不需使用光纖 USB 連接線，追蹤感應器就會自動匹配裝有軟體的電腦。

（C）需將校準板透過三腳架安裝座，安裝在站立的攝影三腳架上。

（D）需將影像擷取卡插入置相機的記憶卡槽中

3.（ A ）設定 Vector 時，必須校正攝影機光學鏡頭（Calibration），請問原因為何？

（A）校正補正實體光學鏡頭的偏差

（B）擷取光學鏡頭的產品資訊

（C）輸入攝影棚的燈光條件

（D）輸入演員的位置資訊

4.（ C ）Vector 的追蹤感應器的作用為何？

（A）擷取演員表演動作

（B）導入攝影棚光影資訊

（C）使實體攝影機的位置與動態同步虛擬世界中的攝影機

（D）連動光學鏡頭的焦距及焦段變動資訊

5.（ D ）Vector 在對齊虛擬攝影機與實體攝影機位置時，必須使用對位板，以下哪項對位步驟描述為錯誤

（A）確保 Tracking Viewport 中的對位板看起來清晰且黑白分明

（B）需確認鏡頭畫面能包含整個對位板。

（C）需確認對位板平整貼於地面。

（D）對位時需關閉攝影棚的燈光。

6.（ B ）Vector 設定中，當我們進行 Sensor Offset Calculation（計算攝影機偏移）時，如果反覆測試，誤差值（RMSE）都超過 4，應該採取下列何者動作？

（A）重新安裝追蹤感應器。

（B）重回校正鏡頭的步驟。

（C）重新開機主機電腦。

（D）重新安裝影像擷取卡。

Viper

1.（ D ）以下何者為軟件 Viper 的作用？

（A）捕捉演員動作及位置。

（B）同步虛實攝影機的位置。

（C）串流直播虛擬攝影棚內容。

（D）同步虛實攝影機的焦距或焦段調整。

2.（ C ）Viper 的輔助齒輪「不是」用來安裝在鏡頭上的哪個部位

（A）焦距環 　　　　　　（B）焦段環

（C）光圈環 　　　　　　（D）以上皆非

3.（ A ）關於 Viper 設定，以下敘述何者為非

（A）輸入焦段或焦距時，需從最望遠的焦段開始輸入並儲存。

（B）可以透過 Smooth Curve 這個功能來自動補入更多的向量焦段，將曲線拉平。

（C）可使用兩組輔助環，同時追蹤焦段跟焦距的變化。

（D）以上皆非。

4.（ B ）關於 Viper 的編碼器的作用，以下何者敘述正確

（A）捕捉演員動作及位置。

（B）把變焦環轉動的數字資訊傳到電腦去。

（C）同步虛實攝影機的位置。

（D）串流直播虛擬攝影棚內容。

Unreal Engine

1.（ A ）在 Unreal Engine 建立專案前，需要將 Vanishing Point 隨身碟中的外掛程式 VanishingPoint 複製到 Unreal Projects 專案的哪一個資料夾？

（A）Plugins　　　　　　（B）Saved

（C）Script　　　　　　（D）Config

2.（ C ）在 Unreal Engine 中，如果利用 VanishingPoint_Data_Blueprint 去背成果不理想時，以下何者修正方式「為非」？

（A）調整 Color Difference Keyer 參數

（B）調整 Chroma/Luma Keyer 參數

（C）重新啟動 Unreal Engine

（D）重新布置光源

3.（ B ）在 Unreal Engine 中，創作者可以將製作過的專案跟使用過素材儲存在哪裡？

（A）市集（Marketplace）

（B）遊戲庫（Library）

（C）學習（Learn）

（D）下載（Downloads）

4. （ D ）在 Unreal Engine 中 Vanishing Point Media Bundle：這個藍圖的作用為何？

 （A）即時讀取電腦閒置資源訊息。

 （B）即時讀取編碼器訊息。

 （C）即時讀取演員表演動態捕捉資訊。

 （D）即時讀取擷取卡的訊號。

5. （ B ）關於 Unreal Engine 中使用 Vector 的標記追蹤（Fiducial Marker）功能，以下描述何者為非？

 （A）可用來標記移動的合成特效素材。

 （B）可與演員追蹤功能（Actor Tracking）同時使用。

 （C）可至多追蹤 100 個標記虛擬道具。

 （D）可用來標記移動的合成道具。

6. （ B ）以下關於 Uureal Engine 的敘述，何者為非？

 （A）為可開發多種不同類型遊戲的引擎平台。

 （B）需搭配原廠硬體使用。

 （C）可用來製作沉浸式內容。

 （D）可用作虛擬攝影棚電影製作。

7. （ D ）要在 Unreal Engine 中搭配 Vector 使用人物追蹤（Actor Tracking）功能，必須：

 （A）同步開啟標記追蹤功能（Fiducial Marker）。

 （B）在演員身上貼上標籤。

 （C）讓演員穿上動態捕捉服裝。

 （D）到 Vector 的 Actor Tracking 點擊 Start Actor Tracking。

8.（　A　）在 Unreal Engine 中，為了確保虛實畫面的播放速率完美同步，使畫面合理，我們必須調整以下哪個面板來匹配攝影機延遲速度？

（A）Frame Delay → Adjust Tracking Timing。

（B）Chroma/Luma Keyer。

（C）Color Difference Keyer 參數。

（D）以上皆非。

VRiod

1.（　B　）下列何者不是 VRiod 中可使用的功能？

（A）臉部以及頭髮製作。

（B）角色骨架物理演算。

（C）角色服裝設定。

（D）輸出 .vrm 檔。

Morecap

1.（　D　）下列何者不是 Morecap 中可擴充的功能？

（A）背景（2D）　　　　　　（B）場景（3D）

（C）媒體　　　　　　　　　（D）錄音檔案

Kapture

1.（　D　）下列關於 Kapture 使用方法敘述，何者為非？

（A）若要刪除客製化數值的話，對儲存的數值按下右鍵即可。

（B）每個傳感器皆有對應的部位，需確認好部位後固定至對應部位。

（C）對好 PID 碼後，請對應傳感器上的身體部位名稱後，在電腦端上選擇正確的對應部位。

（D）不需要對傳感器進行充電動作，可永久使用。

三項串接（VRiod + Morecap + Kapture）

1. （ C ）當我們需將校正完成的 Kapture 裝置連接於 Morecap 時，系統會要求我們填入何種資訊？

　　（A）ADSL　　　　　　　　（B）PASSWORD

　　（C）IP　　　　　　　　　　（D）DDOS

2. （ A ）如果在 Morecap 中，匯入 VRiod 中製作的角色模型，下列哪一選項為正確步驟？

　　（A）ACTOR > ADD > IMPORT VRM。

　　（B）CAMERA > IMPORT。

　　（C）SCENE > ADD。

　　（D）MEDIA > IMPORT。

OBS

1. （ C ）下列哪一個是在 OBS 中設定直播中圖像、視窗、文字等來源的視窗？

　　（A）場景　　　　　　　　　（B）音效混音器

　　（C）來源　　　　　　　　　（D）控制項。

色鍵

1. （ B ）下列關於綠幕搭建與摳像流程的敘述，何者為非？

　　（A）為了營造出拍攝人物和物體在相同背景的錯覺，兩個或多個合成場景中的燈光必須儘量匹配。

　　（B）拍攝時使用的布幕顏色無限制。

　　（C）在 After Effcet 進行初步摳象時，可調整 Color Key 中的 Color Tolerance 數值，選取背景色（綠色）去除綠幕，若清不乾淨可再套用一個繼續調整。

（D）在 After Effcet 完成初步摳象後，若畫面還是有雜點，調整
　　 Keylight1.2 的 View 模式，調整為 Combinded Matte 模式，要
　　 將雜點完全去除的話，需將物體調整為白色。

MEMO

MEMO

MEMO

隔 音 艙

夸世代移動隔音艙

音艙就像一座行動藝術品，放
任何地方增添時尚感

房中房的概念構成，結構之間再加上橡膠減震
防止結構傳遞，使用高鐵車廂玻璃、碳複合板
到隔音30db，吸音殘響達0.75秒，空間應用多
，有多種尺寸及顏色可供挑選。

規格

顏色：白色（另有多種顏色選購）
材料:碳塑板、鋼化玻璃、航空鋁材
　　　吸音面板、防震地墊、納米PP飾面
特性:防潮、阻燃及防變形、可移動式的隔音艙
內配100-220v/50Hz和12V-USB電源供應系統
藍芽喇叭/快速換氣系統/LED4000K25W電
燈照明

台灣艾肯
Taiwan Icon

線 (02)2653-3215
5台北市南港區南港路二段147號3樓

https://www.coicon.co/

點亮直播的第一盞燈

時尚好攜帶 創造新時代

使用鋁合金製成，減輕燈體重量、提高散熱能力；使用高品質LED燈珠，顯色度達97+，因此使用GVM燈光照射可擁有準確自然的顏色，方便攜帶，可使用手機APP連控，在範圍內自由調整色溫及亮度。

規格

	GVM 560AS	800D	50RS	896
Lux	0.5m 13500 1m 3800	0.5m 4100	0.5m 6500 1m 1600	0.5m 1
CRI	97+	≥97+	≥95+	≥97
TLCI	97+			97-
Powerl	30W	40W	50W	50W
色溫	2300K-6800K	3200K-5600K	2000K-5600K	2300K-6
照射角度	45°	120°	120°	25
電池	NP-F750	Sony f750 f970	Sony f550 f750 f970	Sony f550
尺寸	27x26.3x4cm	27x26x4cm	32.3x34.1x8cm	32.3x34.
重量	1.58kg	1.94kg	1.94kg	1.87

icon 台灣艾肯
Taiwan Icon

專線 (02)2653-3215
115台北市南港區南港路二段147號3樓

https://www.coicon.co/

Taiwan Icon Digital.
SOUND MAN

良型擴散板

擴散板

角位低頻陷阱

吸音/擴散

造聲活新美學

易拆裝 教室活用沒煩惱

板外框使用航空鋁材輕巧防震，內層使用
菊卡奈米級聲學綿，無紡布360度包覆，健
負擔，通過SGS認證，零粉塵，可自由選
角及倒角，且有多種色樣可供自由挑選。

板使用天然橡膠實木，通過SGS認證，簡
裝，能夠有效吸收空間低頻聲駐波，不損
勻勻吸收，13種烤漆自由搭配，創造出均
准的環境。

吸音板規格

框體材質：防聲反射設計，防氧化處理，專利模具行材鋁框
環保級別：零排放符和國際EQ環保標準
飾面材質：亞麻雙密度複合聲學布
吸音材質：纖維、純天然環保纖維複合聲學綿
包裝內容物：亞麻雙密度複合聲學布 環保無紡布
　　　　　　環保COIR聲學綿 CNC數控航空鋁材

擴散板規格

產品功能：減少迴響、增加清晰度、調整空間音質、
　　　　　降低噪音、降低噪音
阻燃特性：基材B級
框體材質：防聲反射設計，防氧化處理，專利模具鋁框
環保級別：純天然原木材質自然環保符合歐盟E1環保標準
飾面材質：櫻桃木面、樺木合成基質、PU烤油漆面
吸音材質：複合環保聲學物質
聲學結構：擴散回歸指定空間，吸收小空間角落250HZ
　　　　　低頻聲駐波，同時最大程度降低聲能量耗損
　　　　　20%不對稱寬頻吸收低頻餘量

icon 台灣艾肯
Taiwan Icon

線 (02)2653-3215
台北市南港區南港路二段147號3樓

https://www.coicon.co/

作　　　者：中華數位音樂科技協會、吳彥杰、于翔
專 案 助 理：陳淑颿
責 任 編 輯：黃俊傑

董 事 長：陳來勝
總 編 輯：陳錦輝

出　　　版：博碩文化股份有限公司
地　　　址：221 新北市汐止區新台五路一段112號10樓
　　　　　　電話(02) 2696-2869　傳真(02) 2696-2867

發　　　行：博碩文化股份有限公司
郵 撥 帳 號：17484299　戶名：博碩文化股份有限公司
博 碩 網 站：http://www.drmaster.com.tw
讀者服務信箱：dr26962869@gmail.com
訂購服務專線：(02) 2696-2869 分機 238、519
（週一至週五 09:30～12:00；13:30～17:00）

版　　　次：2022 年 4 月初版一刷

建 議 零 售 價：新台幣 350 元
Ｉ Ｓ Ｂ Ｎ：978-626-333-082-5
法 律 顧 問：鳴權法律事務所 陳曉鳴律師

本書如有破損或裝訂錯誤，請寄回本公司更換

國家圖書館出版品預行編目資料

元宇宙影音製作指南 - 微電影製作入門實戰證照 / 中
華數位音樂科技協會, 吳彥杰, 于翔著. -- 初版. --
新北市 : 博碩文化股份有限公司, 2022.04
　面；　公分
ISBN 978-626-333-082-5(平裝)

1.CST: 電影製作 2.CST: 數位影音處理 3.CST: 虛擬
實境

987.4　　　　　　　　　　　　　　　　111004972

Printed in Taiwan

博碩粉絲團

歡迎團體訂購，另有優惠，請洽服務專線
(02) 2696-2869 分機 238、519